U0124851

书法
自学与鉴赏
丛帖

赵佶　草书千字文

王学良　编

上海人民美术出版社

书法自学与鉴赏答疑

学习书法有没有年龄限制？

学习书法是没有年龄限制的，通常 5 岁起就可以开始学习书法。

学习书法常用哪些工具？

学习书法常用的工具有毛笔、羊毛毡、墨汁、元书纸（或宣纸），毛笔通常用笔头长度不小于 3.5 厘米的笔，以兼毫为宜。

学习书法应该从哪种书体入手？

学习书法一般由楷书入手，因为由楷入行比较方便。当然也可以从篆隶入手，这样比较纯艺术。这里我们推荐由欧阳询、颜真卿、柳公权等楷书大家入手，学习几年后可转褚遂良、智永，然后再学行书。行书入门以王羲之、赵孟頫、米芾等最好，草书则以《十七帖》《书谱》、鲜于枢比较适宜。学篆书可先学李斯、李阳冰，然后学邓石如、吴让之，最后学吴昌硕、金文。隶书以《乙瑛碑》《礼器碑》《曹全碑》等发蒙，进一步可学《张迁碑》《西狭颂》《石门颂》等，再往下可参考简帛书。总之，学书法要循序渐进，不可朝三暮四，要选定一本下个几年工夫才会有结果。

学习书法如何达到事半功倍的效果？

学习书法无外乎临、背二字。临的目的是为了矫正自己的不良书写习惯，确立正确的笔法和好字的标准；背是为了真正地掌握字帖。如果说学书法要事半功倍，那么一定要背，而且背得要像，从字形到神采都要精准。

这套书法自学与鉴赏丛帖有哪些特色？

随着传统文化的日趋受欢迎，喜爱书法的人也越来越多。我们按照入门和鉴赏两个角度从现存的碑帖中挑选了 65 种。入门篇以技法完备和适宜初学为重点；鉴赏篇注重作品的风格取向和审美意义，为进一步学习书法开拓视野。

手机或平板电脑是现代人生活中不可或缺的必备用品，如何利用这一高科技产品帮助我们学习书法也成了我们的思考重点。有书法学习经验的人都知道教师示范对初学者的重要意义，为此我们为每一本字帖拍摄了名家临写的视频，大家可以通过扫码用手机或平板电脑观看，让现代化的工具融入到学习当中。

我们还特意为字帖撰写了临写要点，并选录了部分前贤的评价，相信这会有助于大家快速了解字帖的特点，在临习的过程中少走弯路。

碑帖名称及书家介绍

《草书千字文》。

赵佶（1082-1135），即宋徽宗，善书画。他自创一种书法字体被后人称之为『瘦金体』，尤好花鸟，并自成『院体』。赵佶是古代少有的艺术天才与全才，被后世评为『宋徽宗诸事皆能，独不能为君耳』！

碑帖书写年代

宋宣和四年（1122）。

碑帖所在地及收藏处

现藏于辽宁省博物馆藏。

碑帖尺幅

描金云龙笺。长 31.5 厘米，宽 1172 厘米。

历代名家品评

不详。

碑帖风格特征及临习要点

赵佶草书源出怀素。《草书千字文》用笔疾徐缓冲，犹如长江奔腾，一泻千里。结体奇宕潇洒，变幻莫测。整幅作品草法飞动，提按顿挫，轻重粗细，方折圆转，极具变化而又和谐统一。

这篇狂草首先要学习圆转的笔势，如『坐朝问道』四字，势圆才能笔顺。其次要学习断和连，一味连容易油滑，所以要与断结合，如『履薄夙』三字，上断下连。然后是大小穿插组合练习，如『余成岁律吕调阳云腾致雨』等字，一个片段一个片段地练习，持之以恒必有效果。

千字文
天地元黄宇
宙洪荒日月

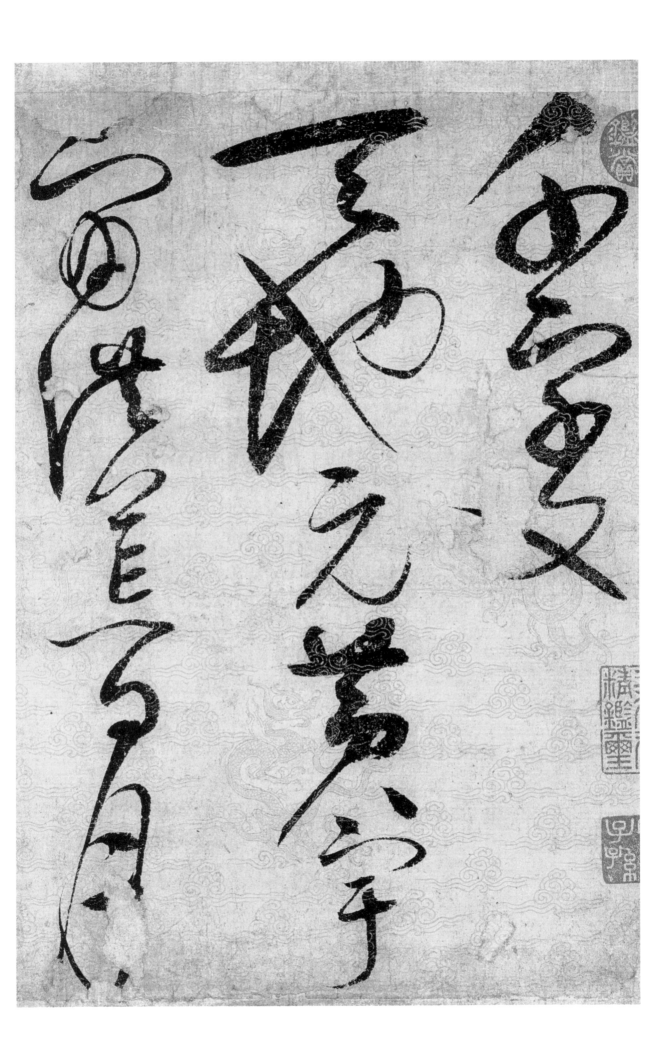

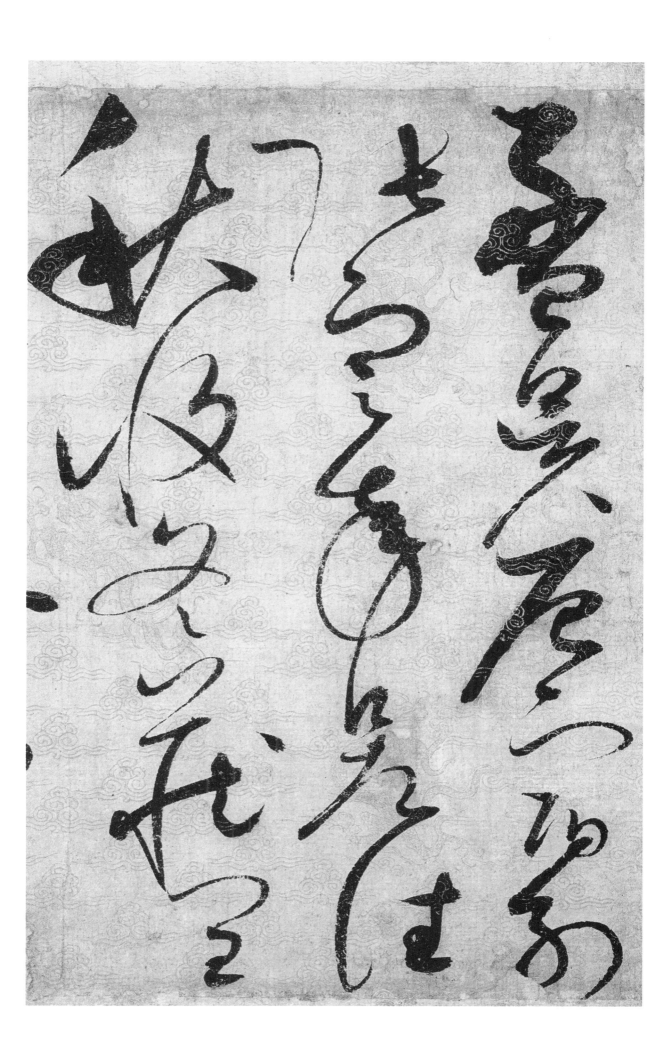

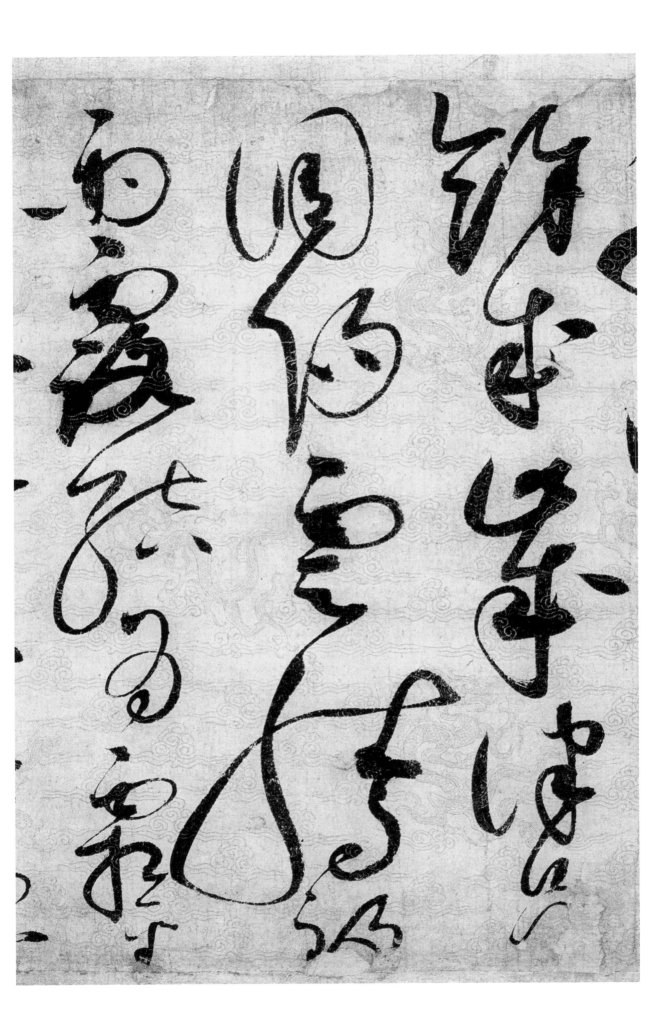

生丽水玉出昆
冈剑号
巨阙珠称

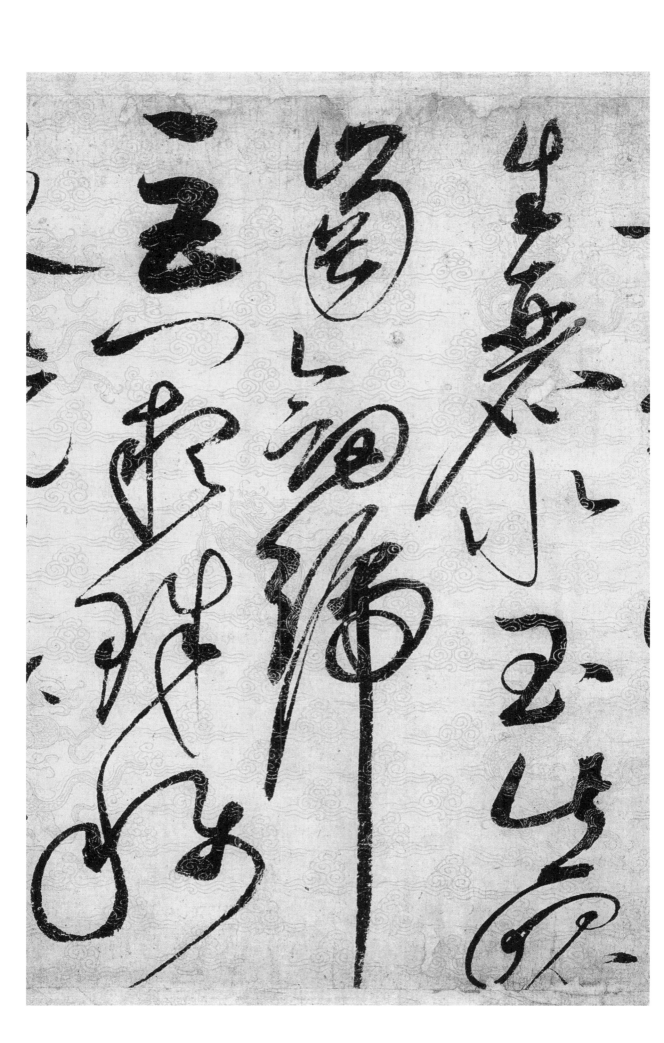

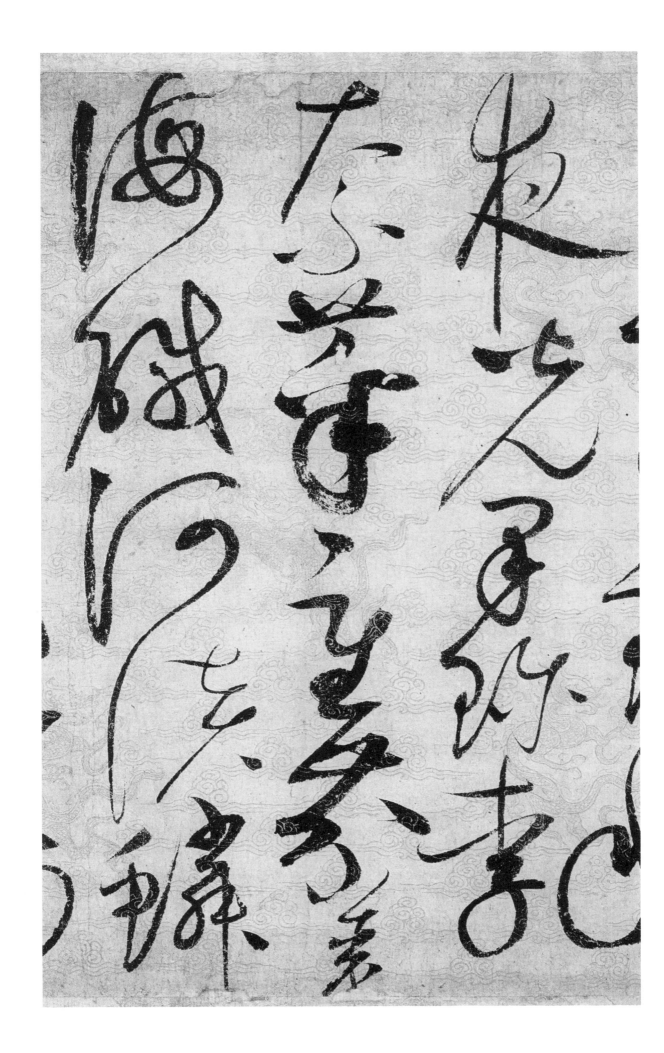

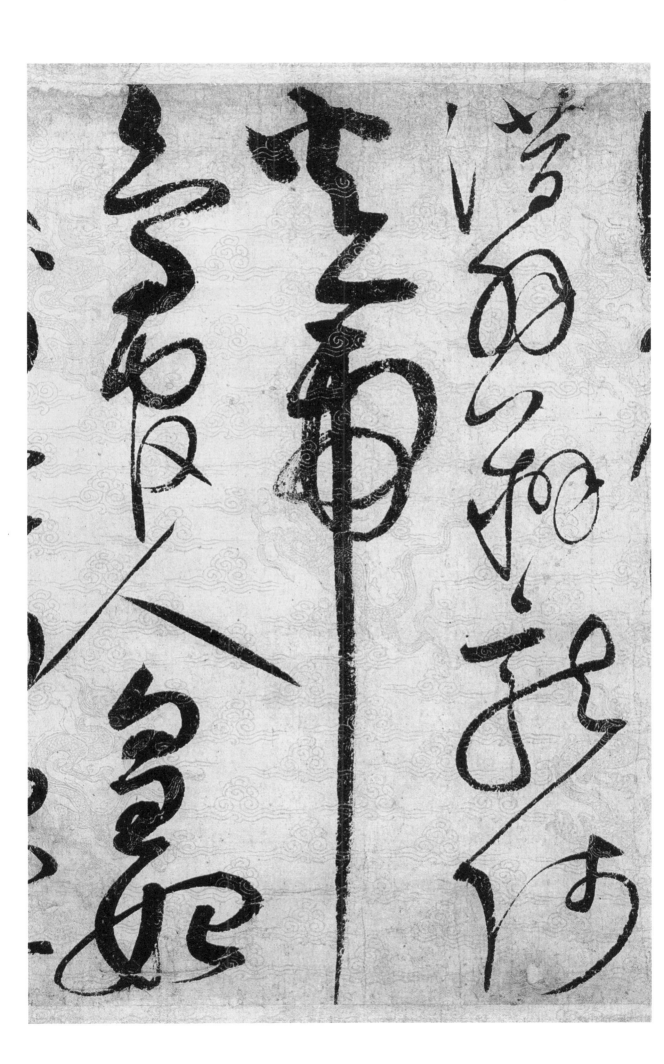

文制字乃服衣
裳推位逊国
有虞陶唐吊

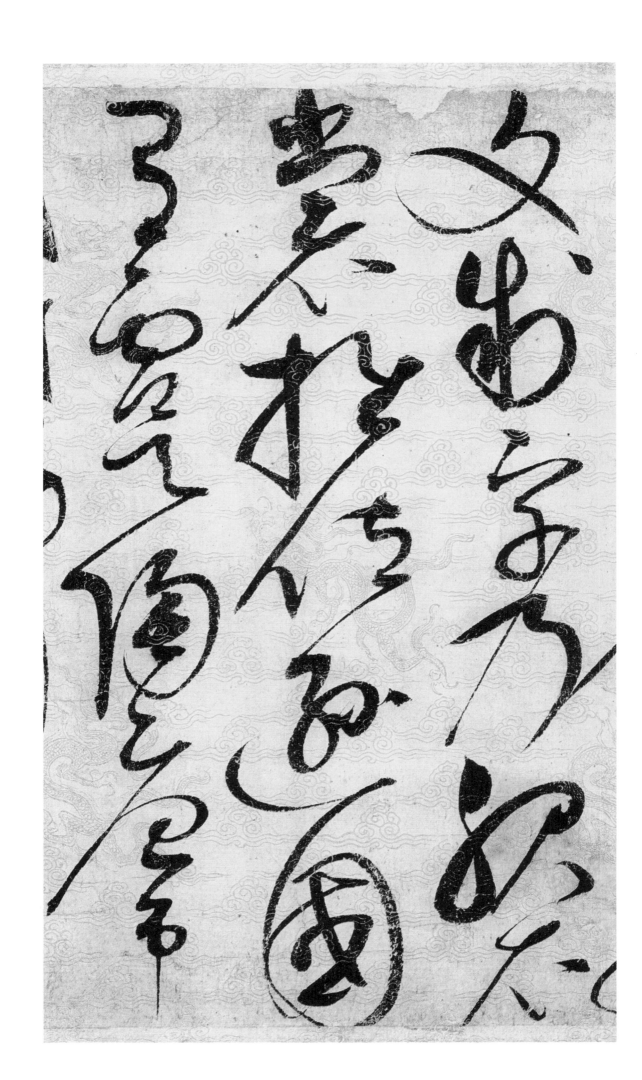

民伐罪周发殷
汤坐朝问道垂
拱平章爱育

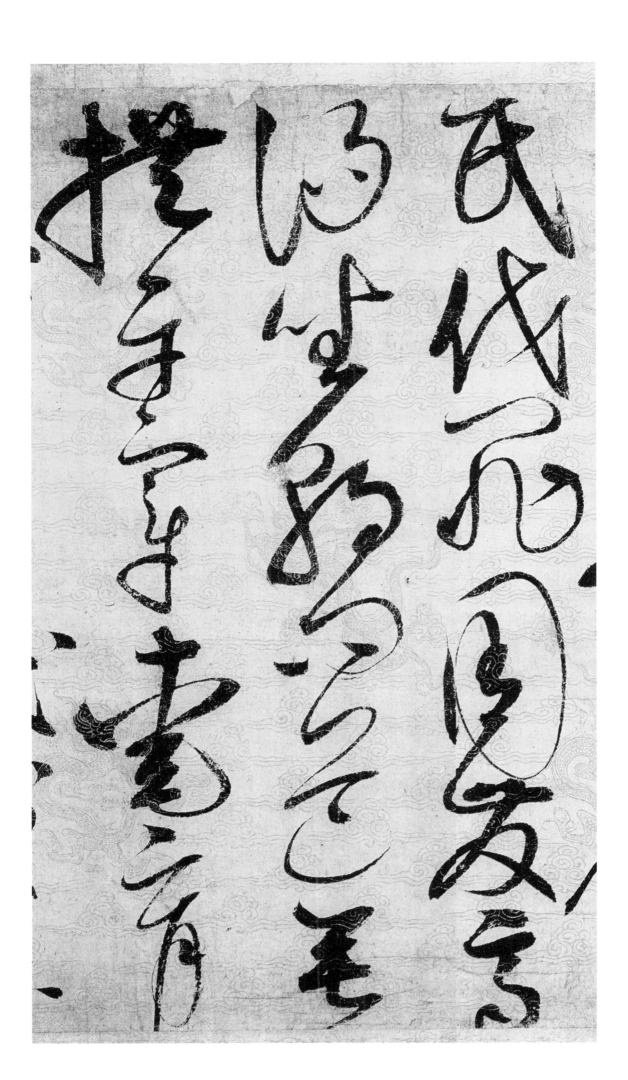

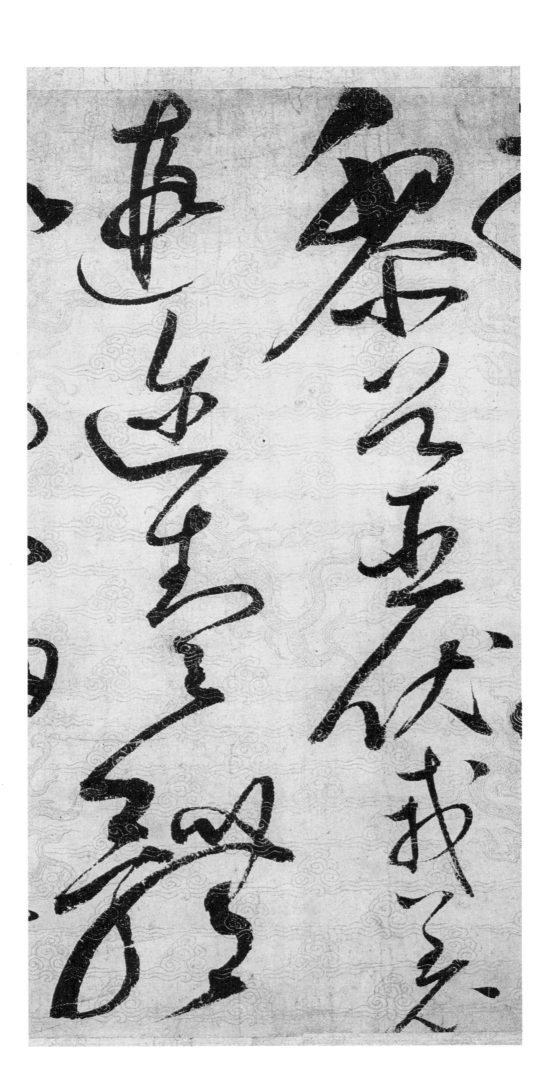

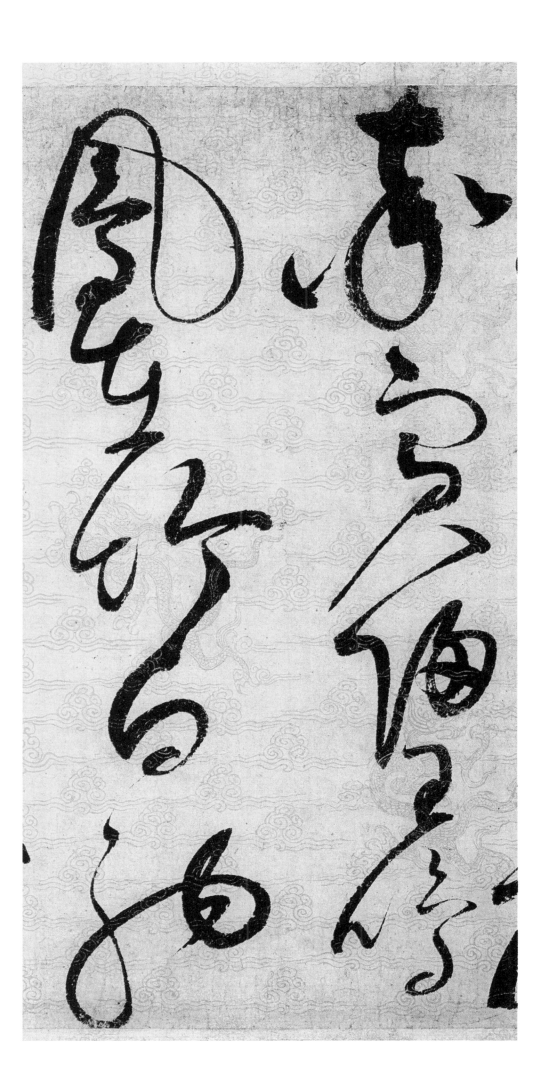

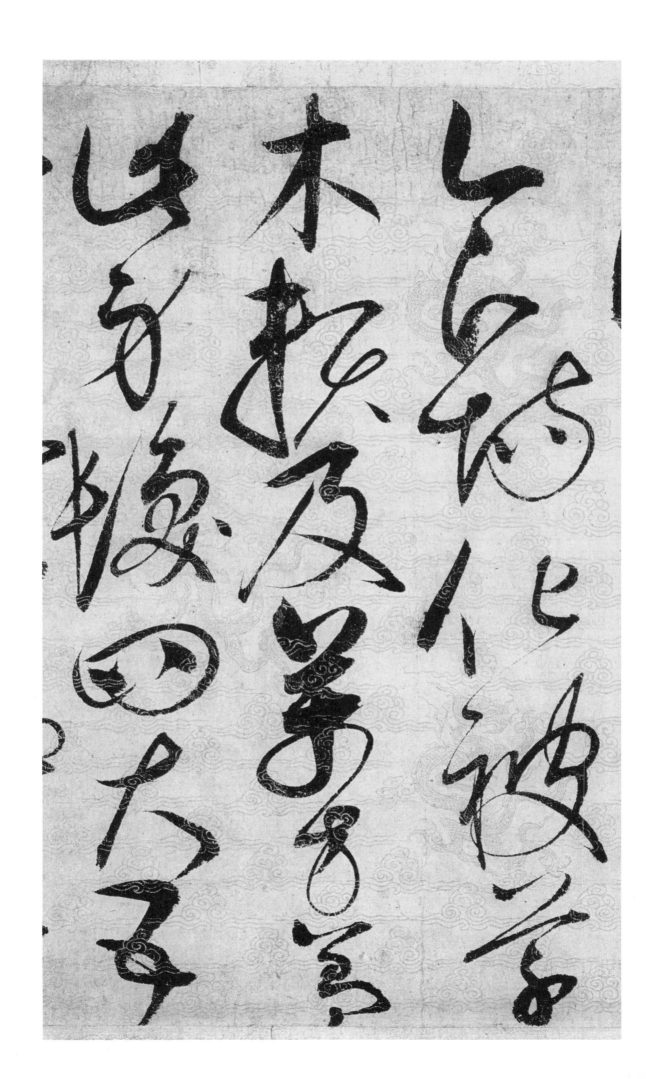

常恭惟鞠养
岂敢毁伤女慕
清洁男效才

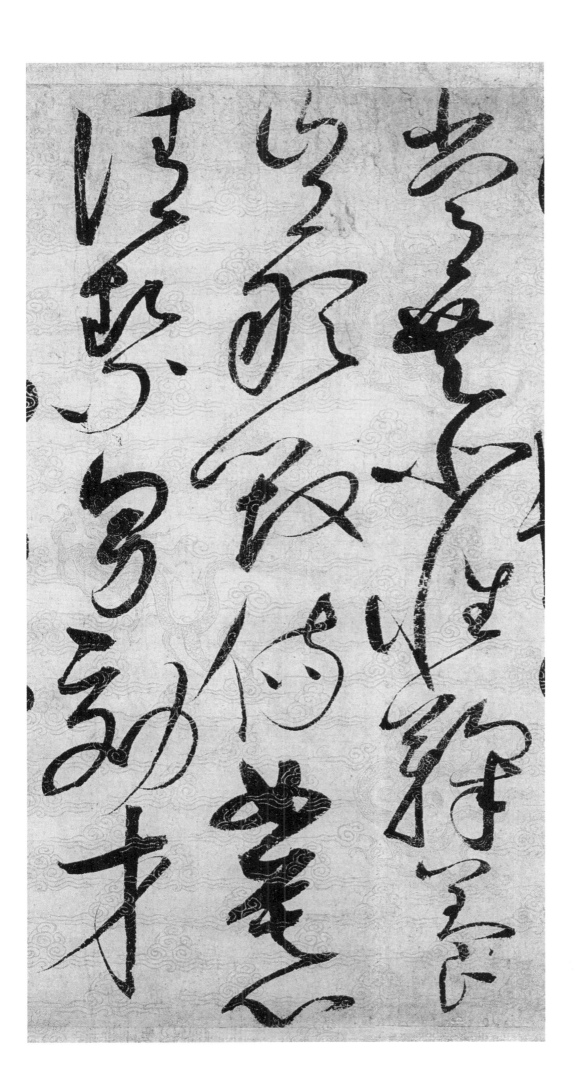

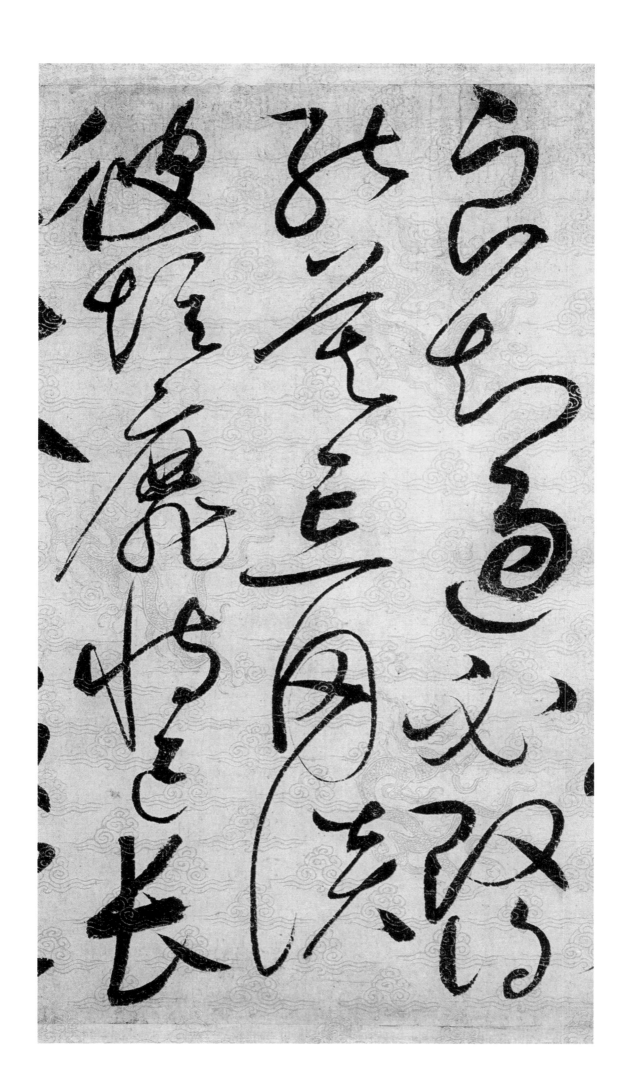

信使可覆器
欲难量墨
悲丝染诗赞

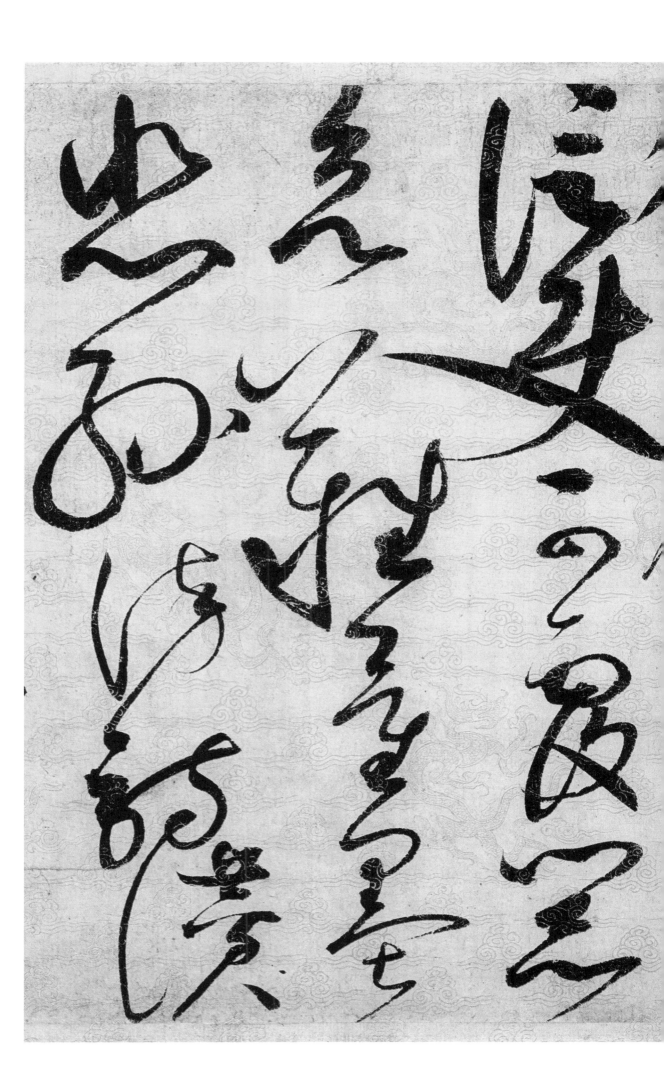

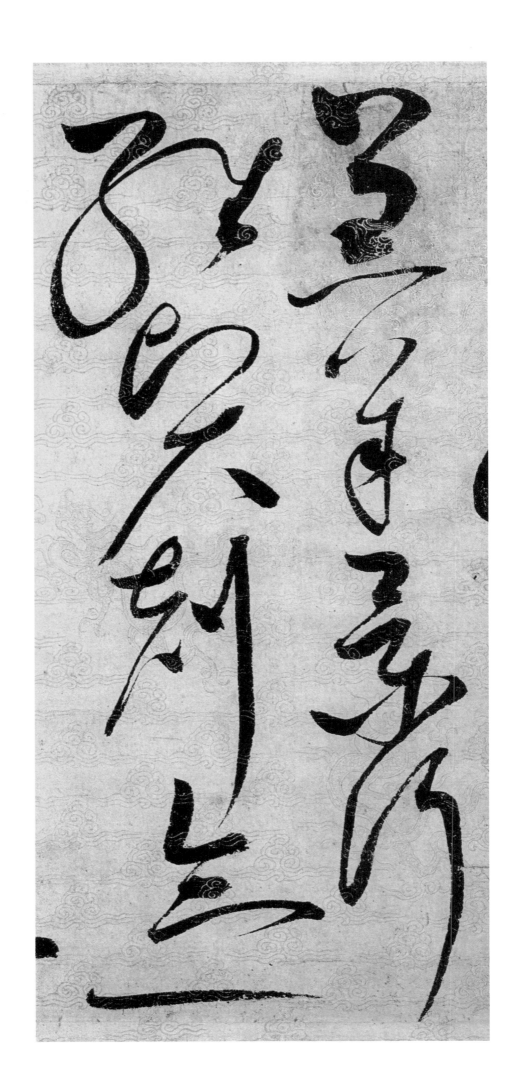

作圣德建名
立形端表正

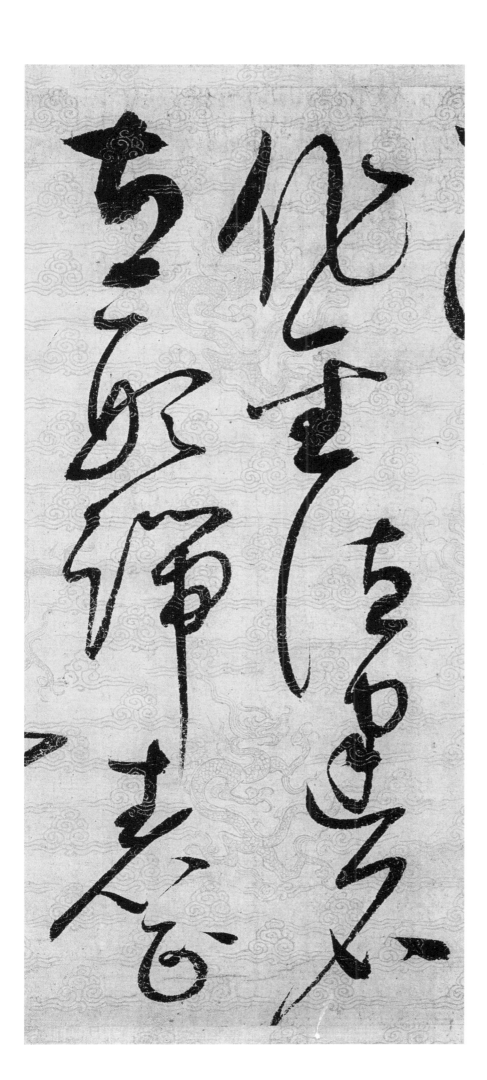

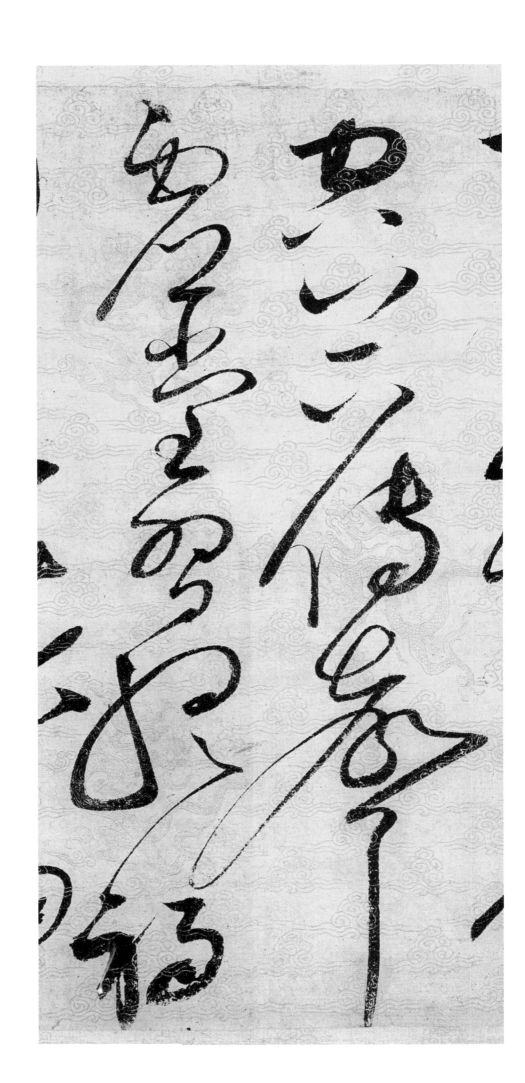

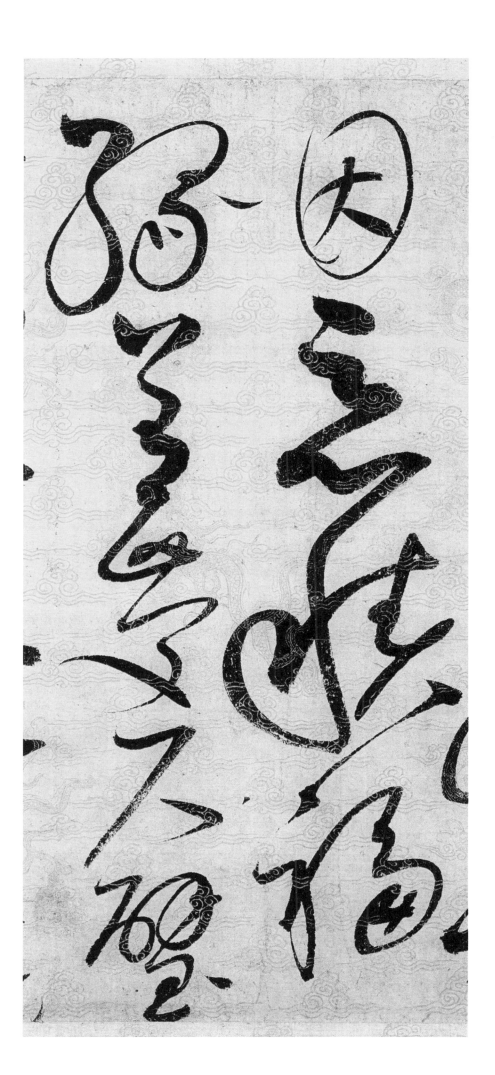

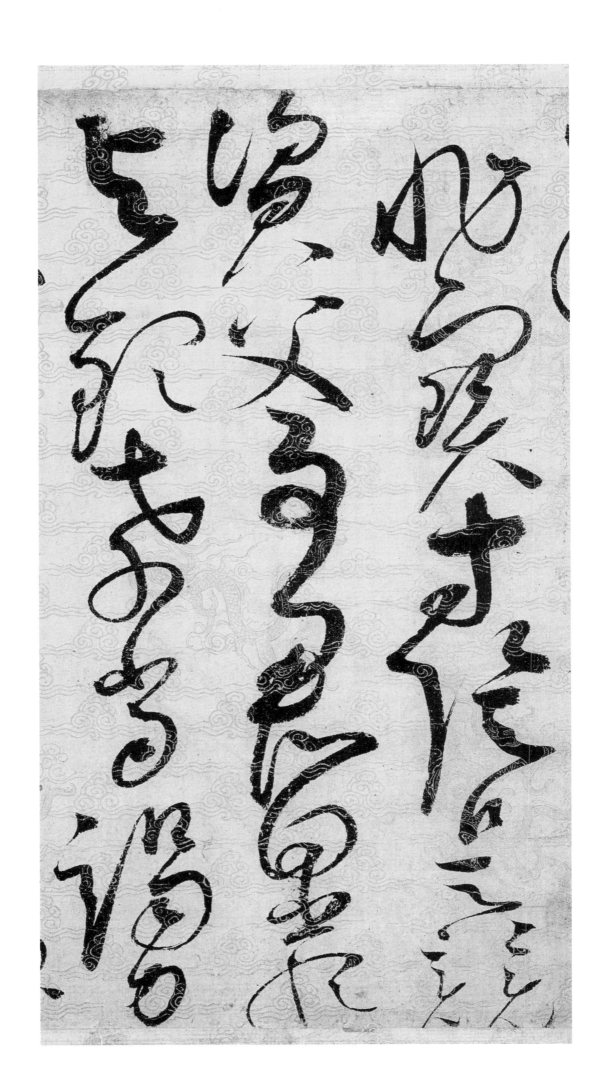

忠则尽命临深
履薄夙与温清
似兰斯馨如松

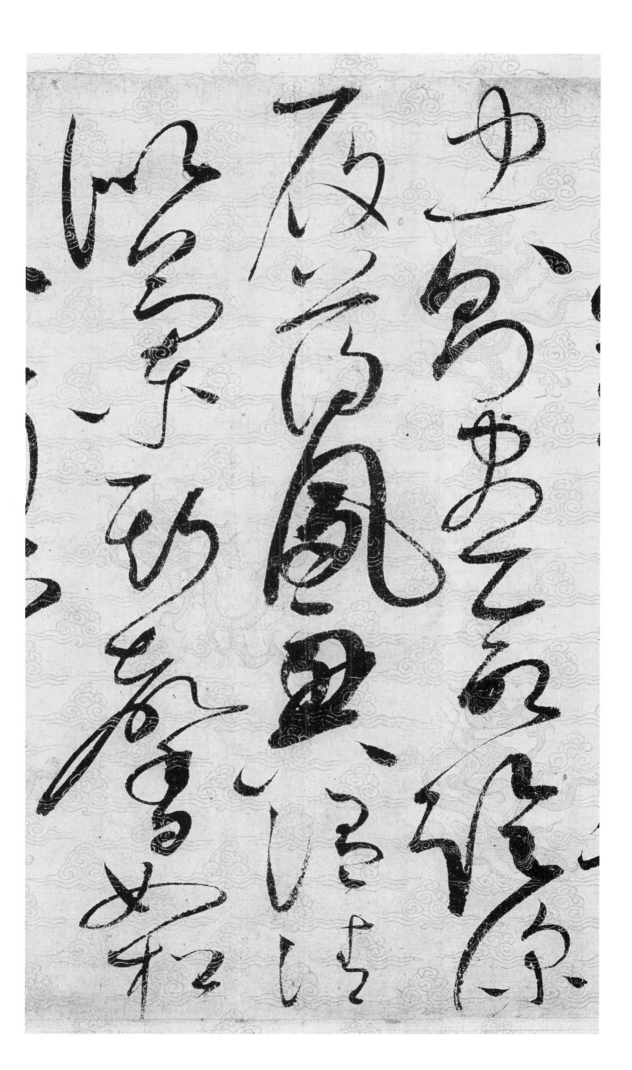

之盛川流不息渊
澄取映容止若思
言辞安定

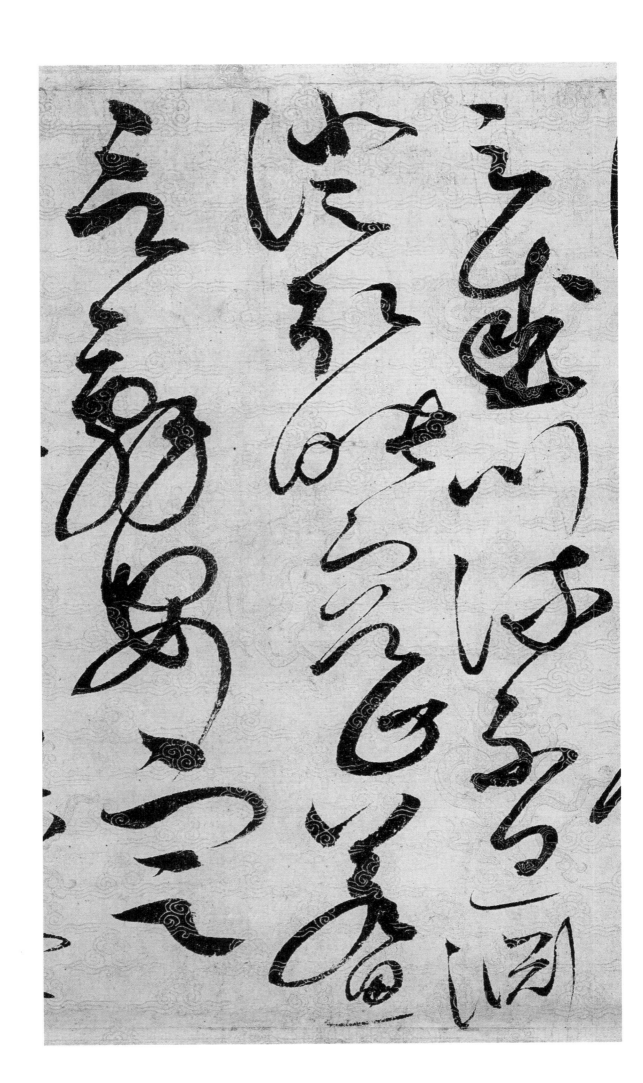

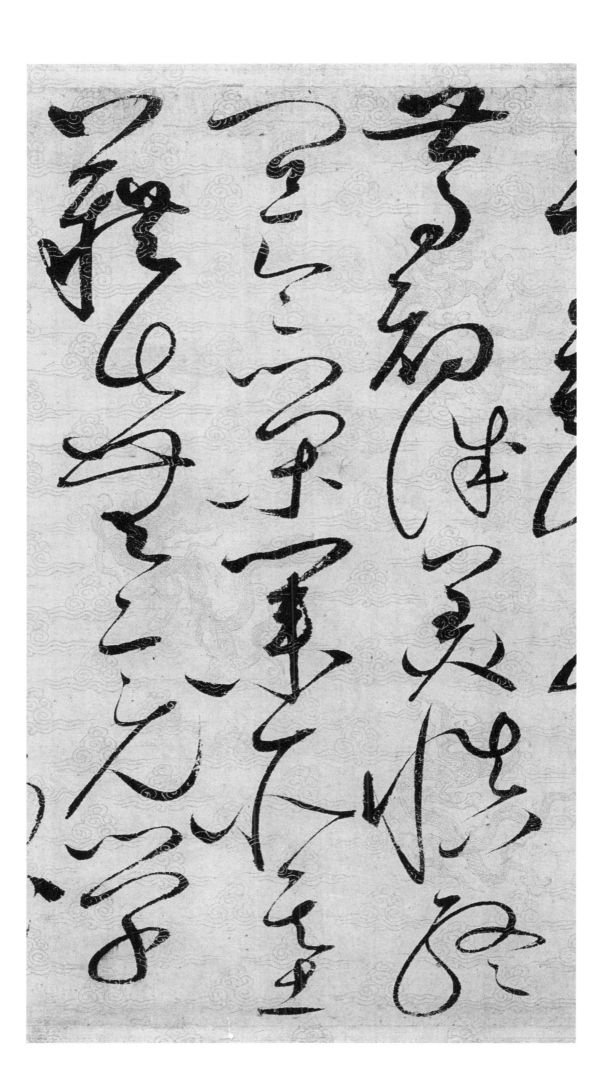

优登仕摄职
从政存以甘棠去
而咏乐殊贵贱

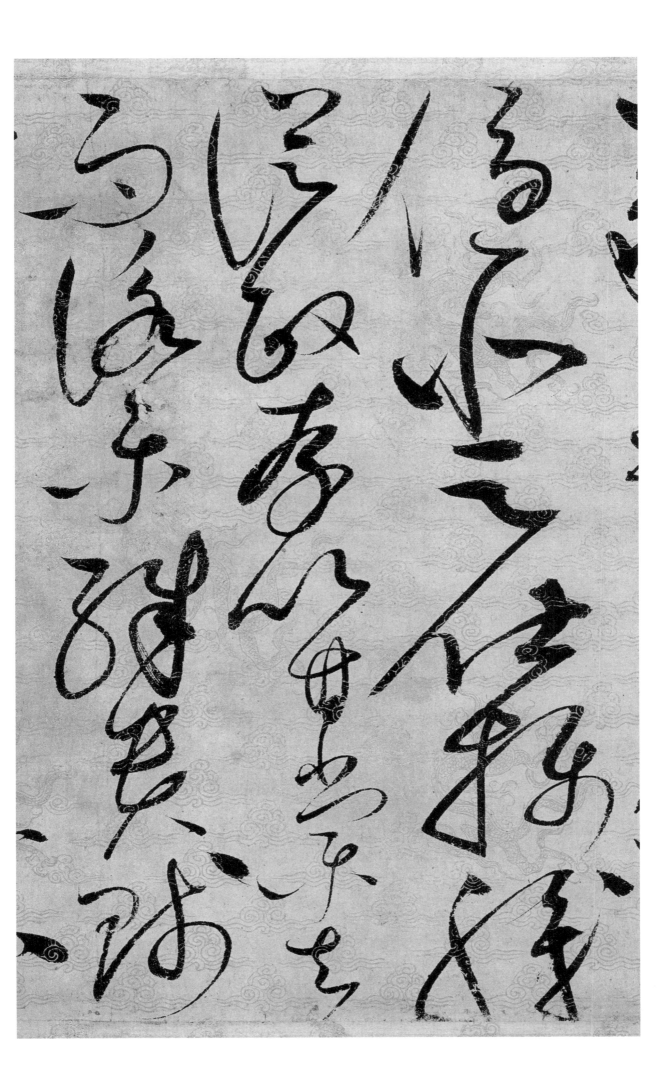

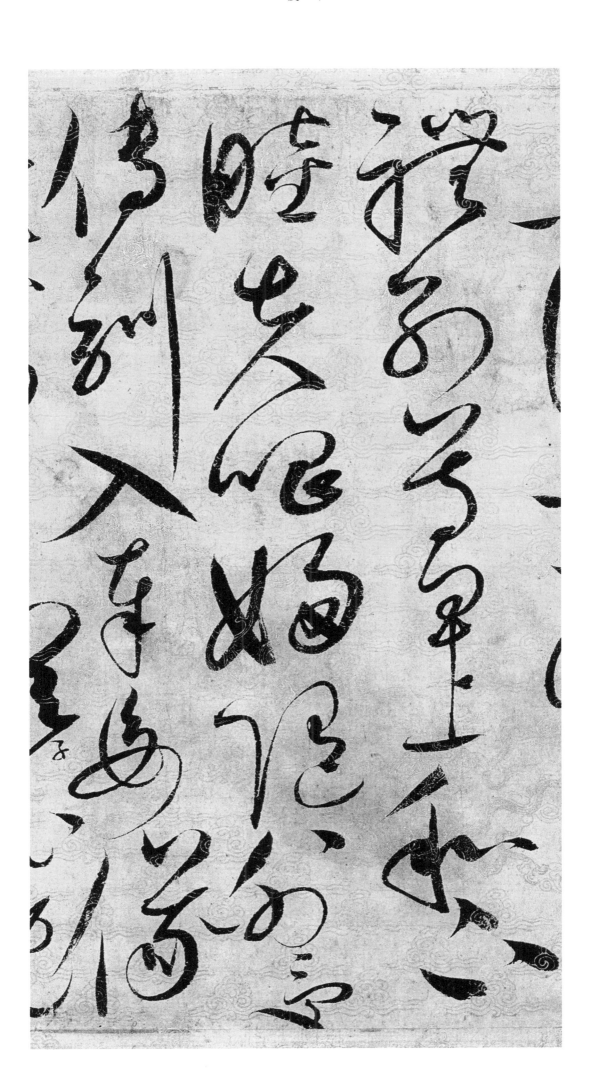

诸姑伯叔犹子比儿
孔怀兄弟同气
连枝交友投分切

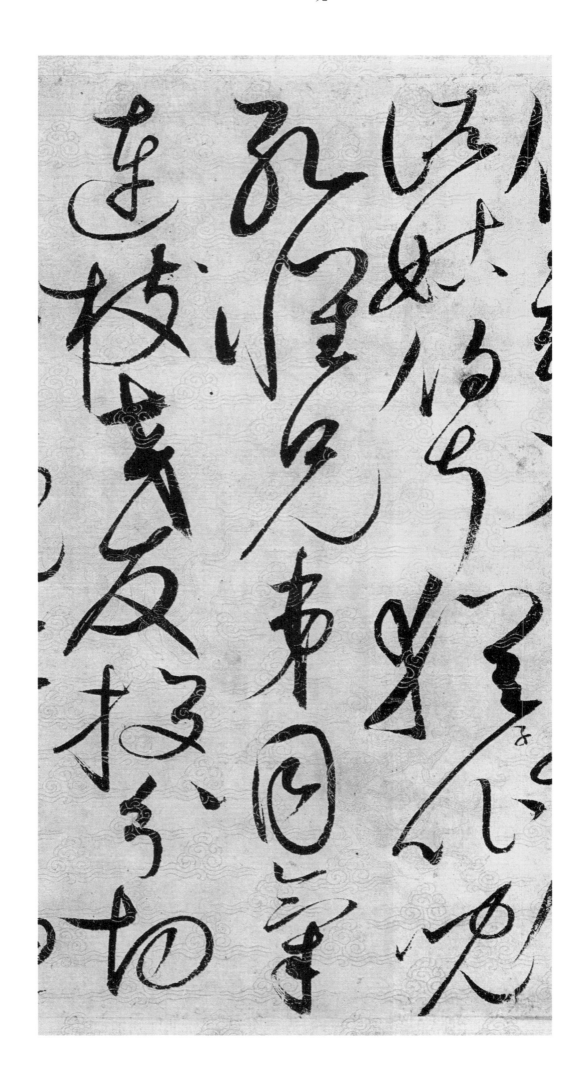

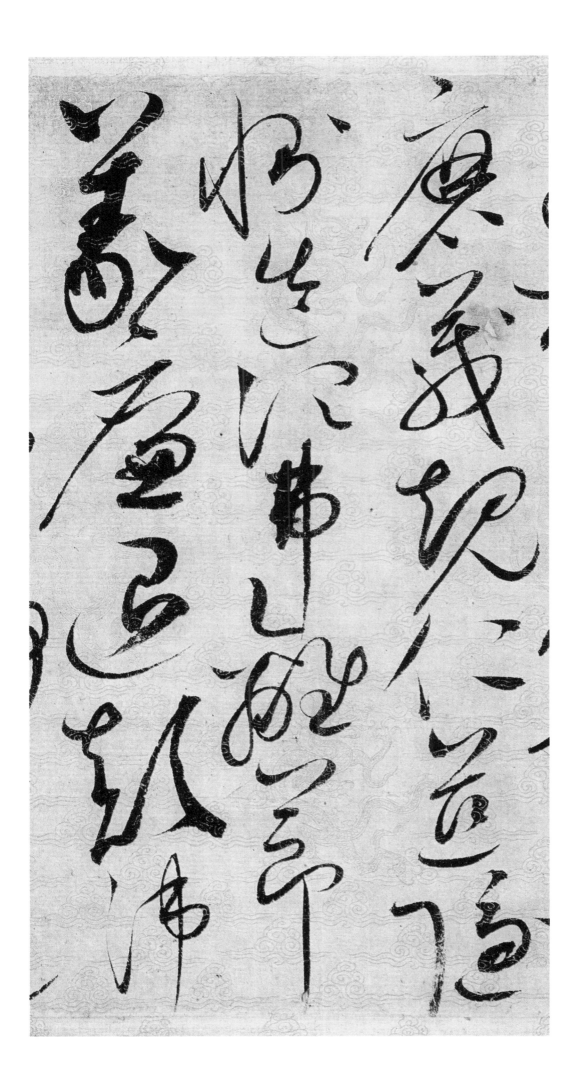

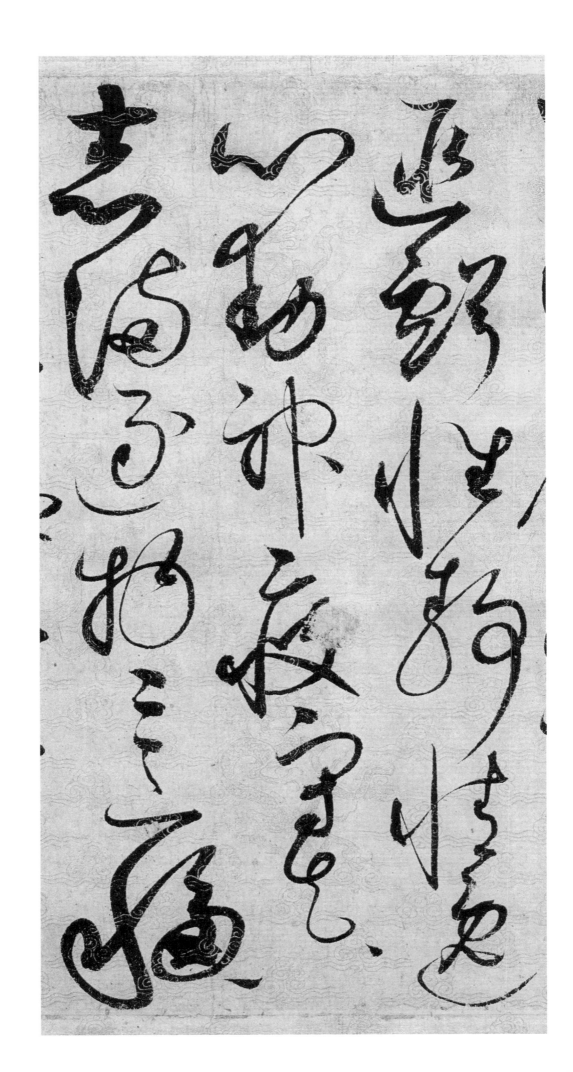

坚持雅操好爵自
縻都邑华夏东
西二京背芒面

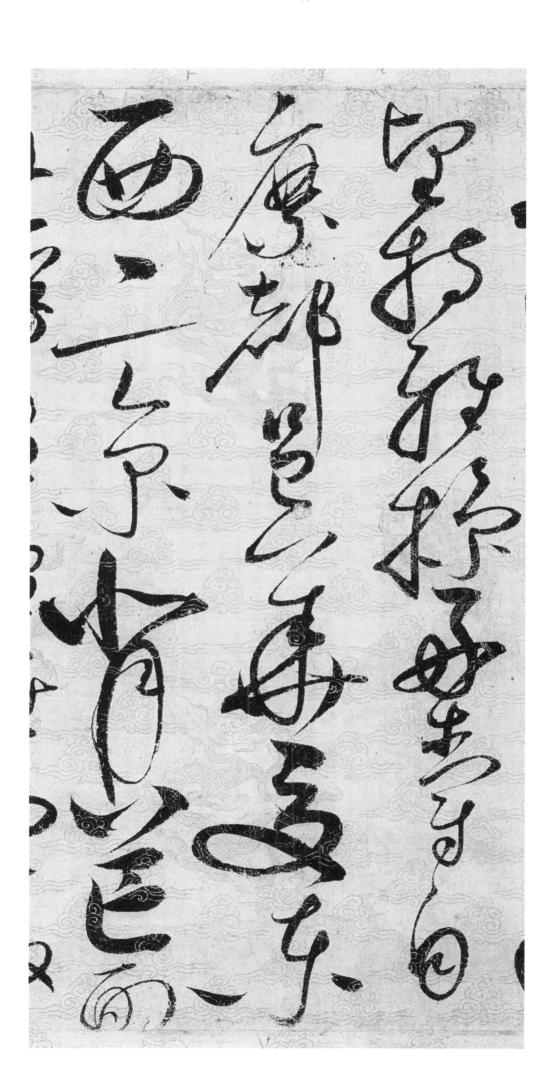

洛浮渭据泾宫殿
盘郁楼观飞惊
图写禽兽画采

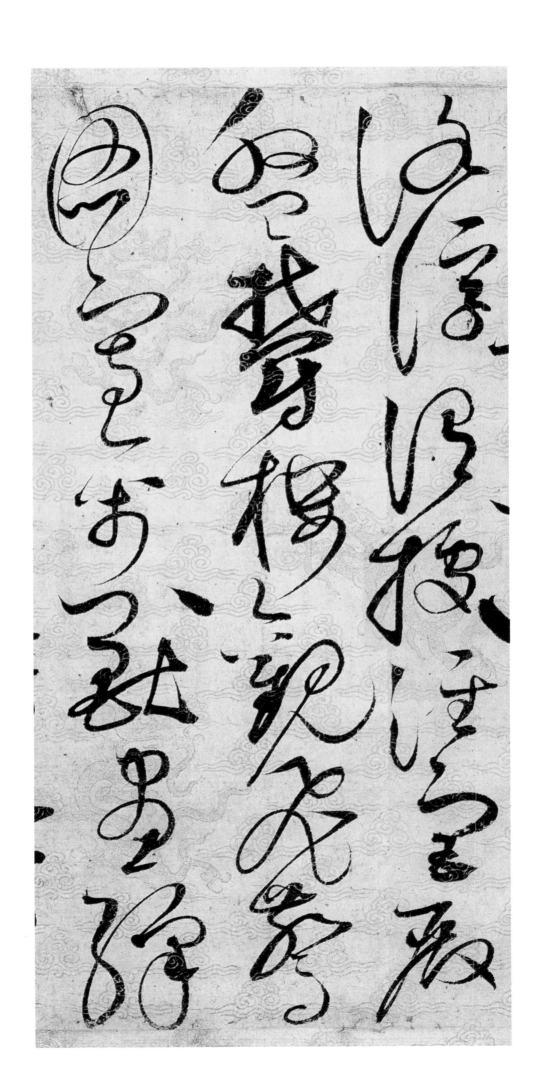

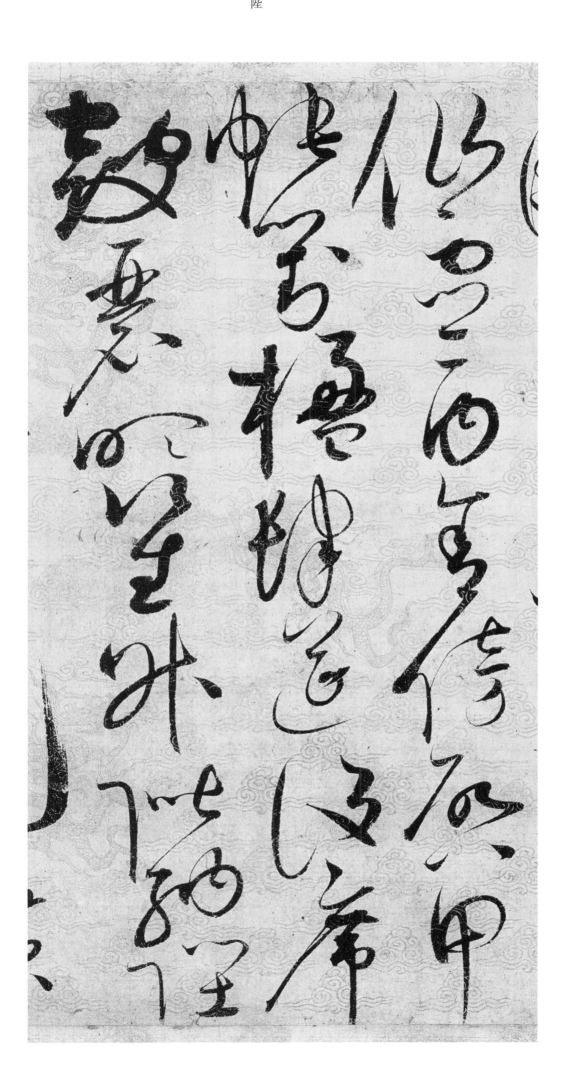

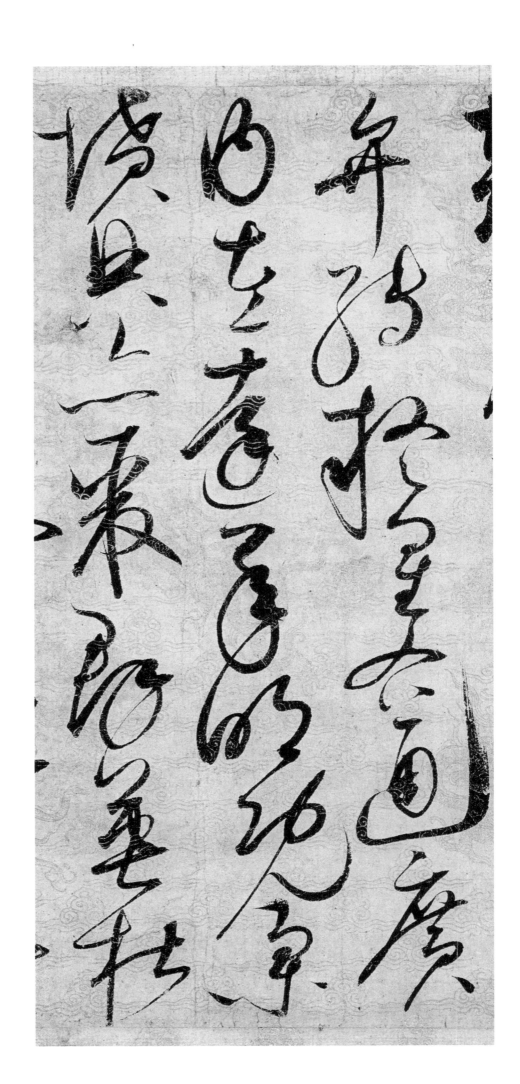

藁钟隶漆书经
壁府罗将相路侠
卿户封八县家给千兵

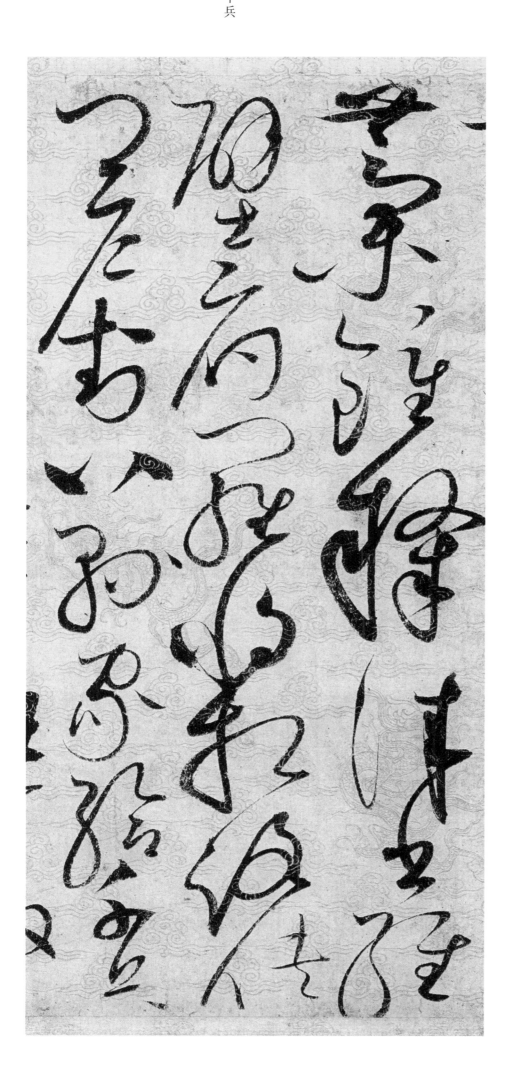

高冠陪辇驱毂
振缨世禄侈富车
驾肥轻策功茂实

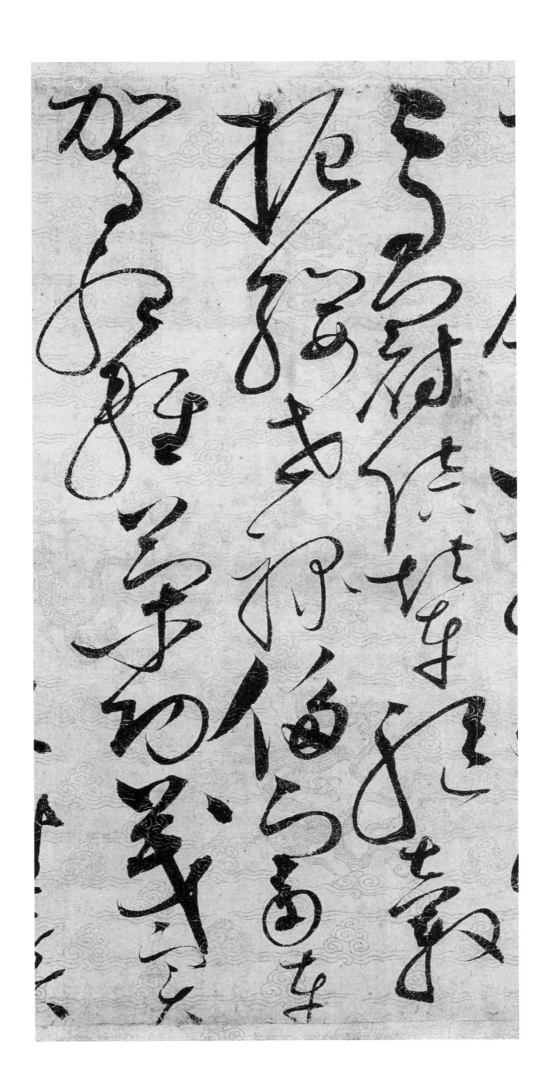

勒碑刻铭磐溪
伊尹佐时阿衡
奄宅曲阜微

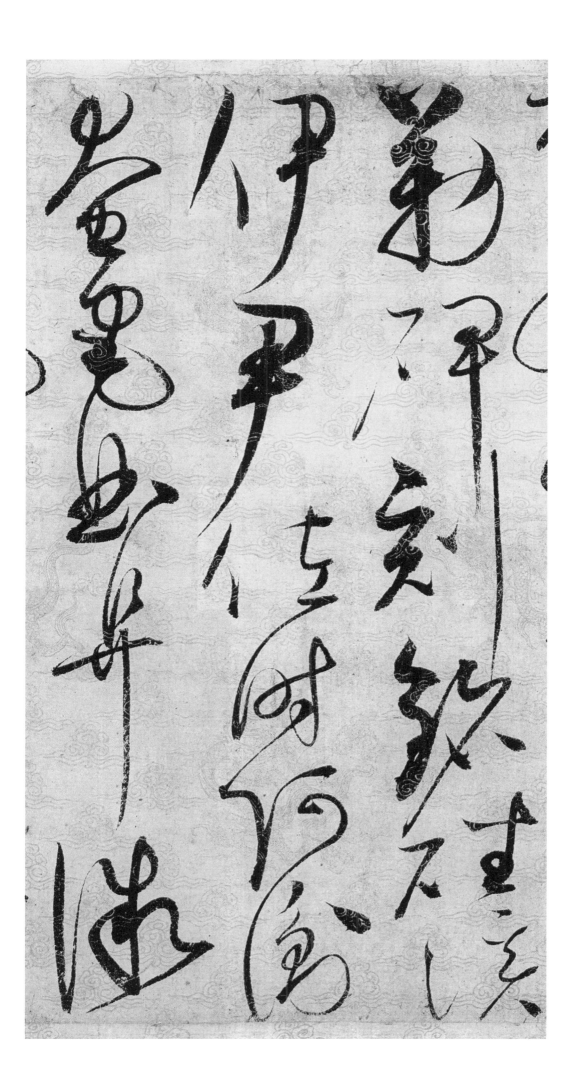

旦敦营桓公辅
合济弱扶倾绮
回汉惠说感武丁

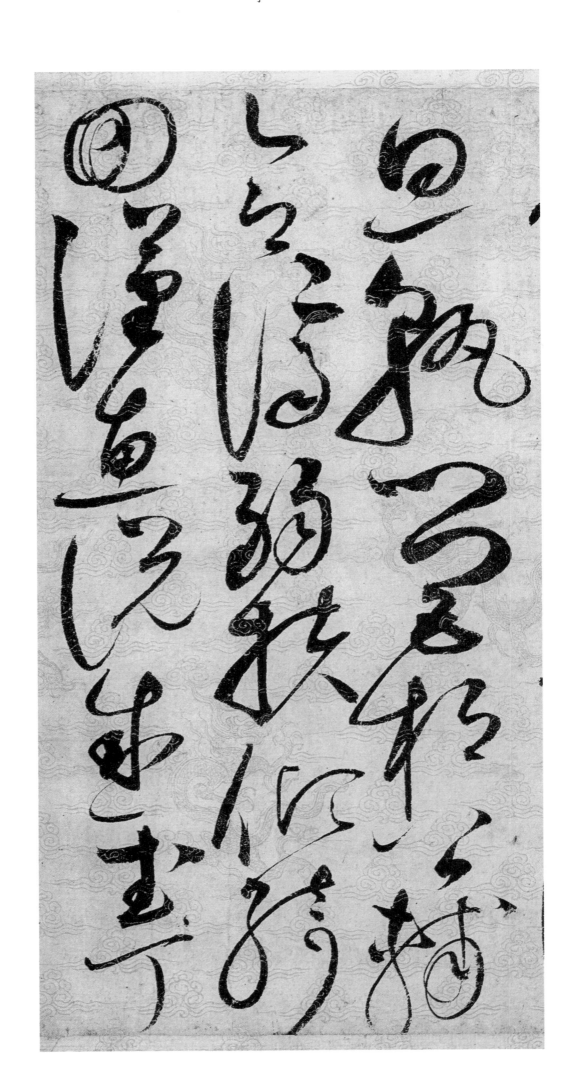

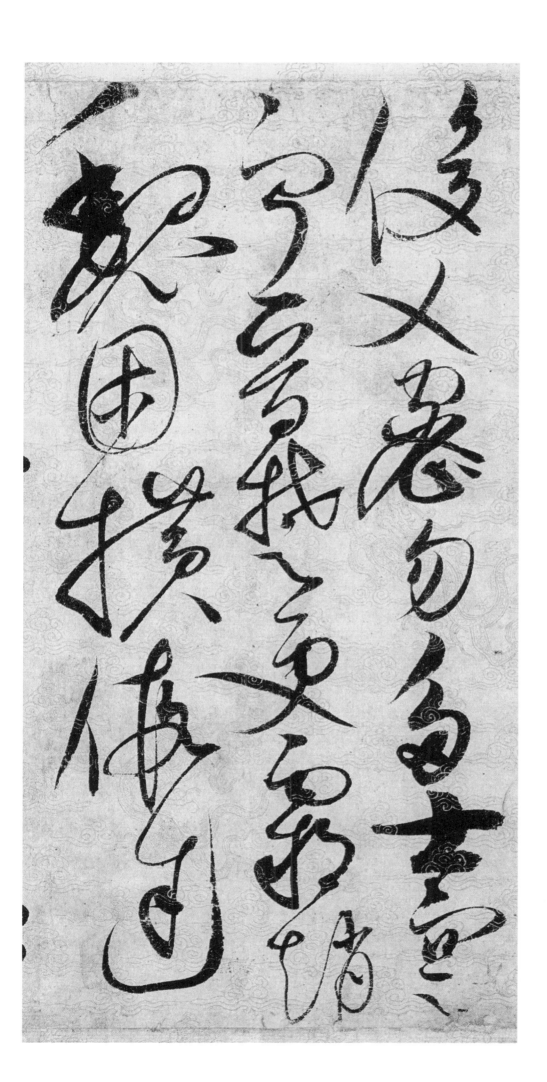

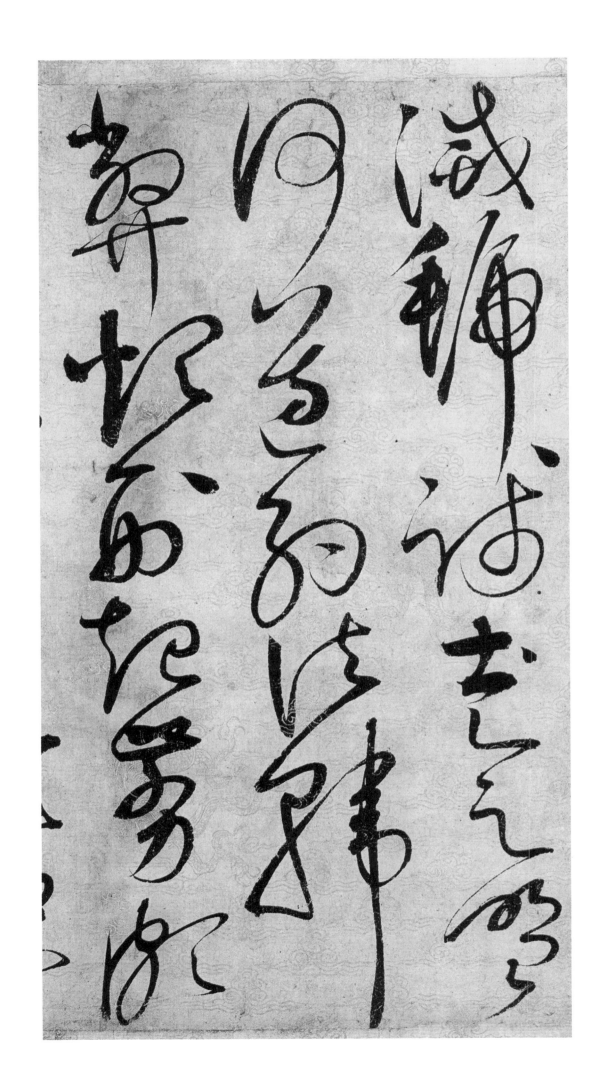

43

牧用军最精宣
威沙漠驰誉
丹青九州禹迹

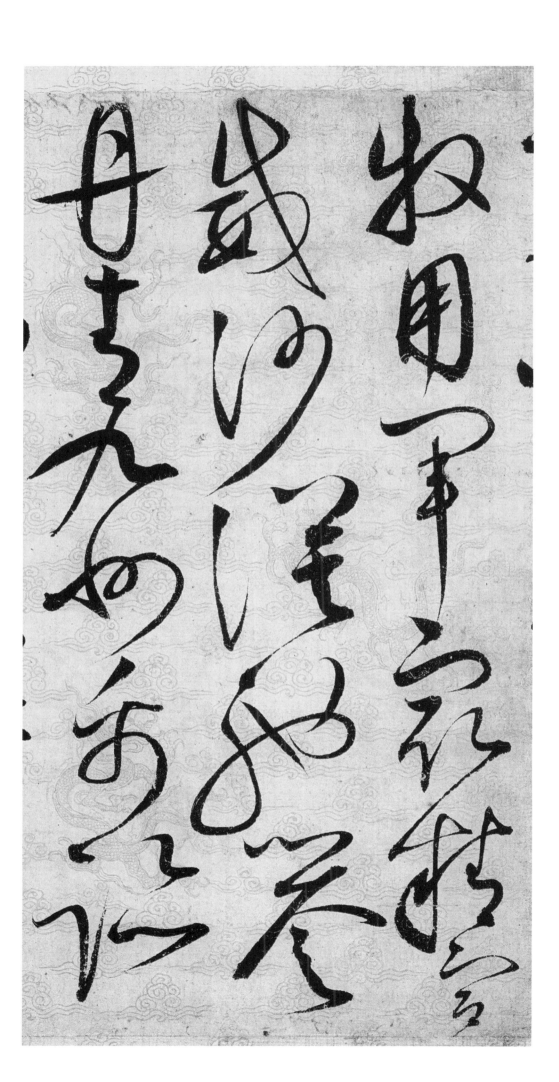

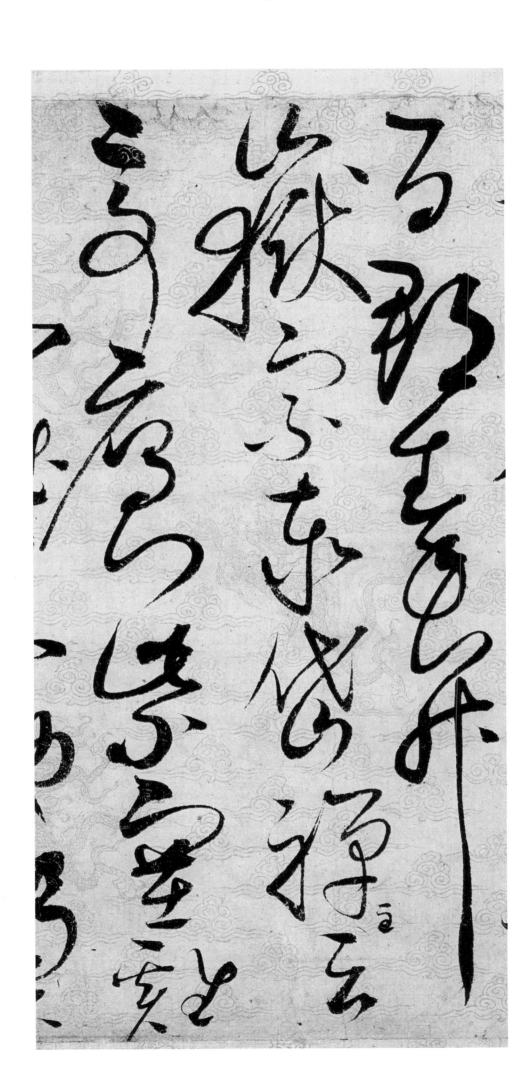

田赤城昆池碣石
钜野洞庭旷远
綿邈岩岫杳冥

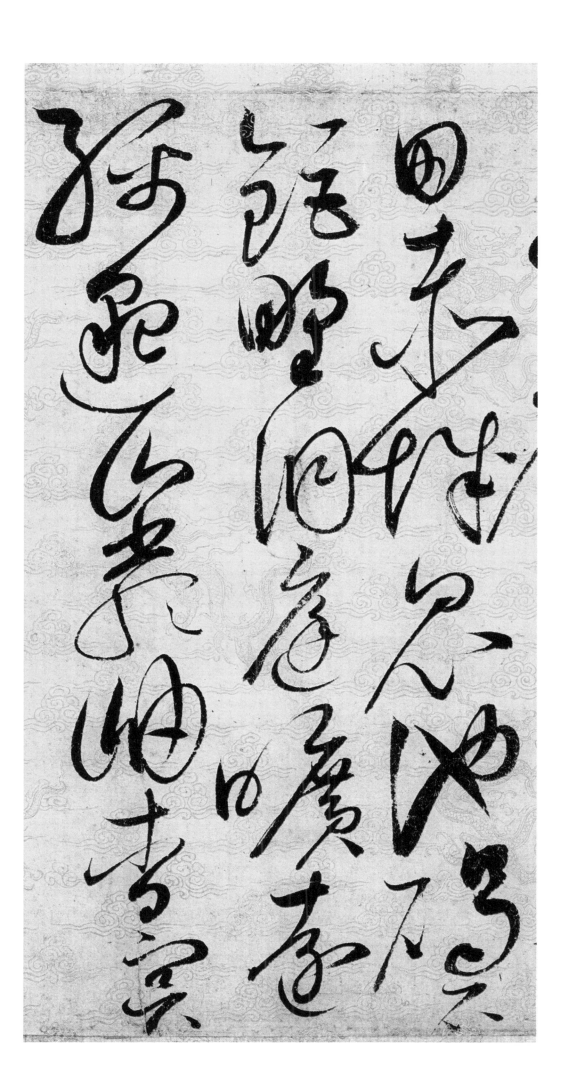

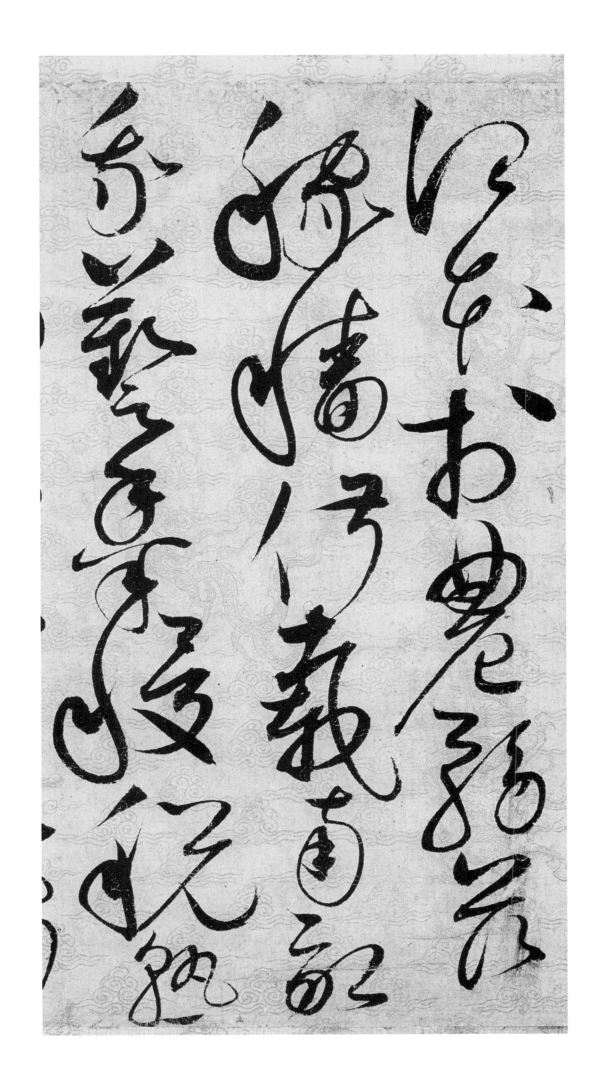

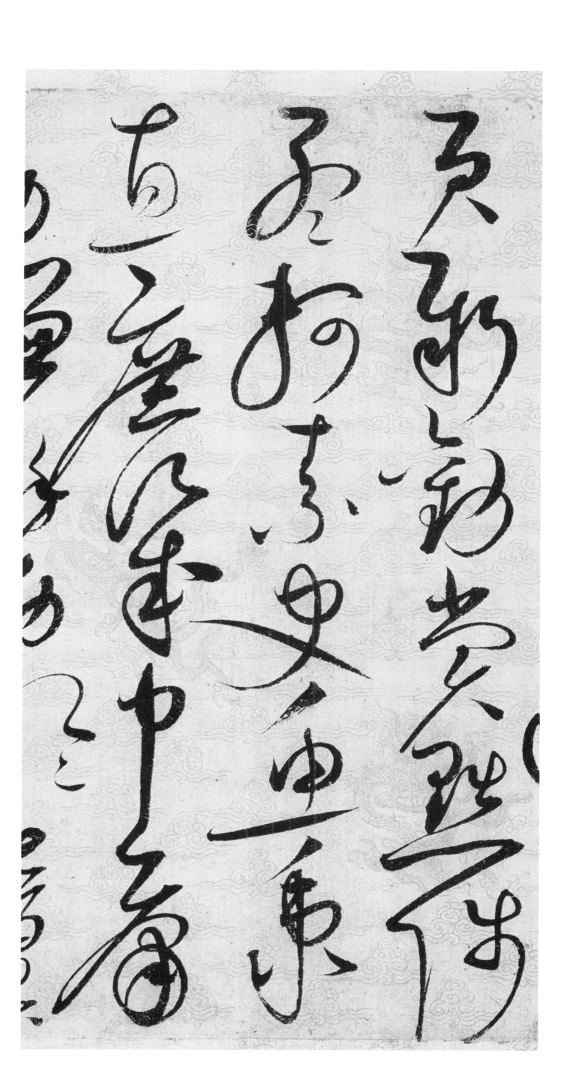

劳谦谨敕聆音察
理鉴貌辨色贻
厥嘉犹勉其

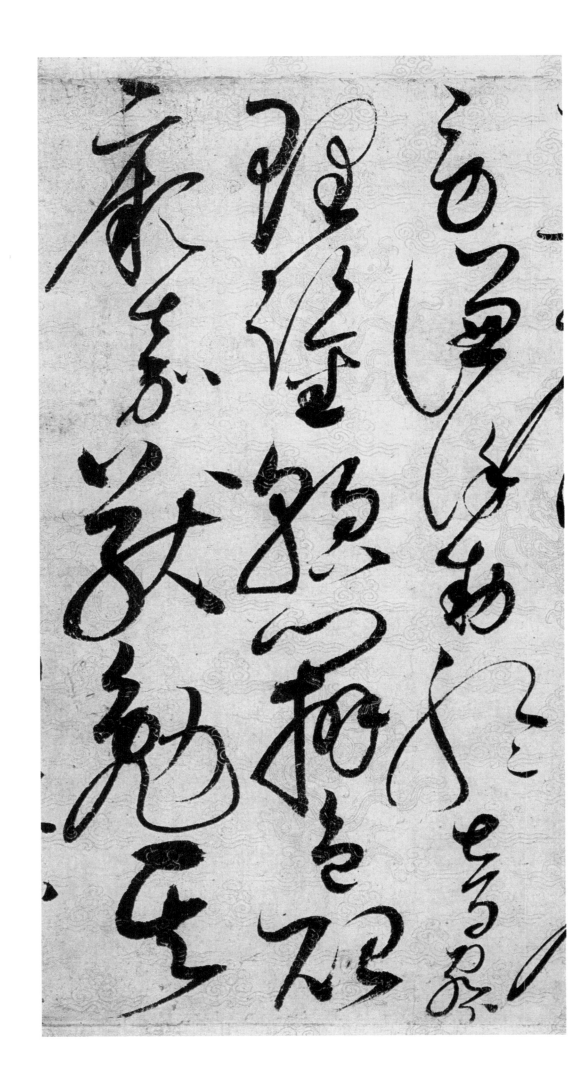

祇植省躬讥诫
宠增抗极殆
辱近耻林皋幸

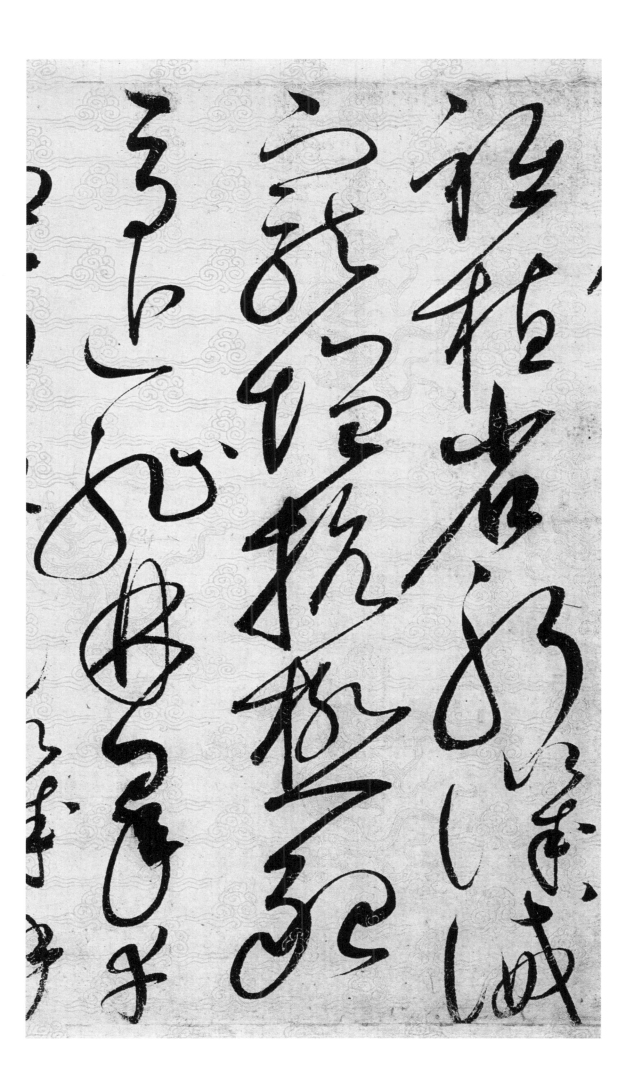

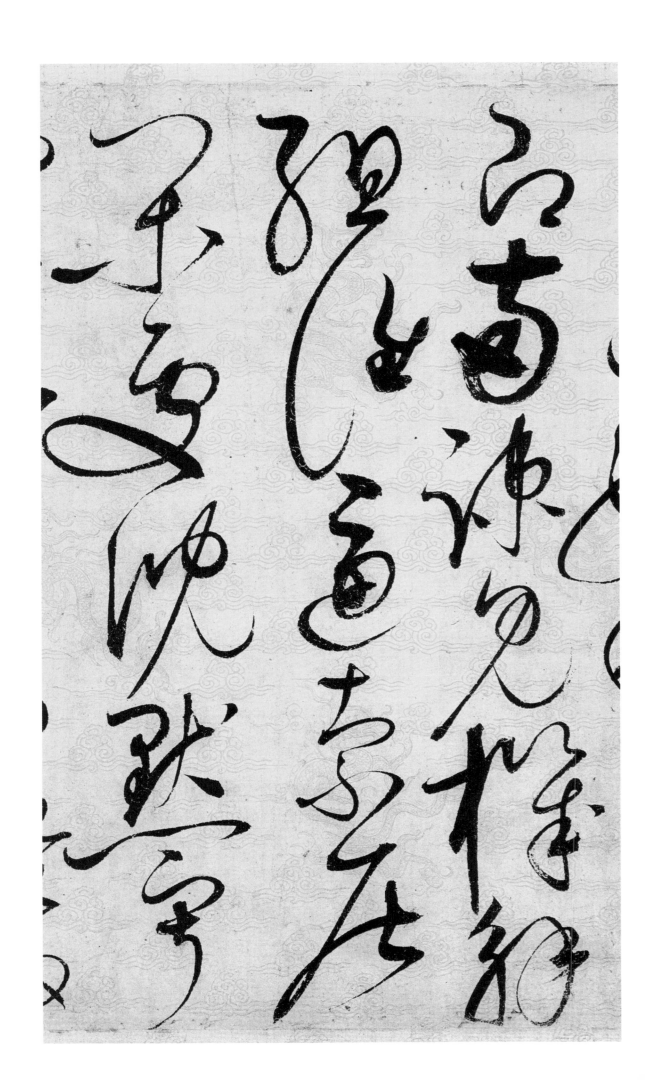

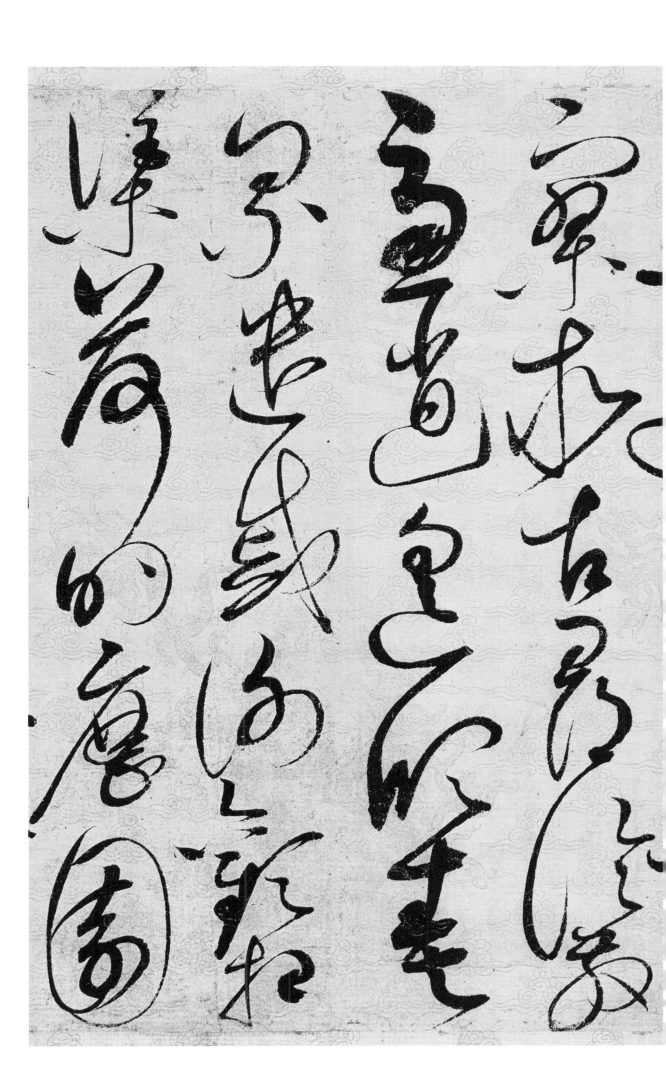

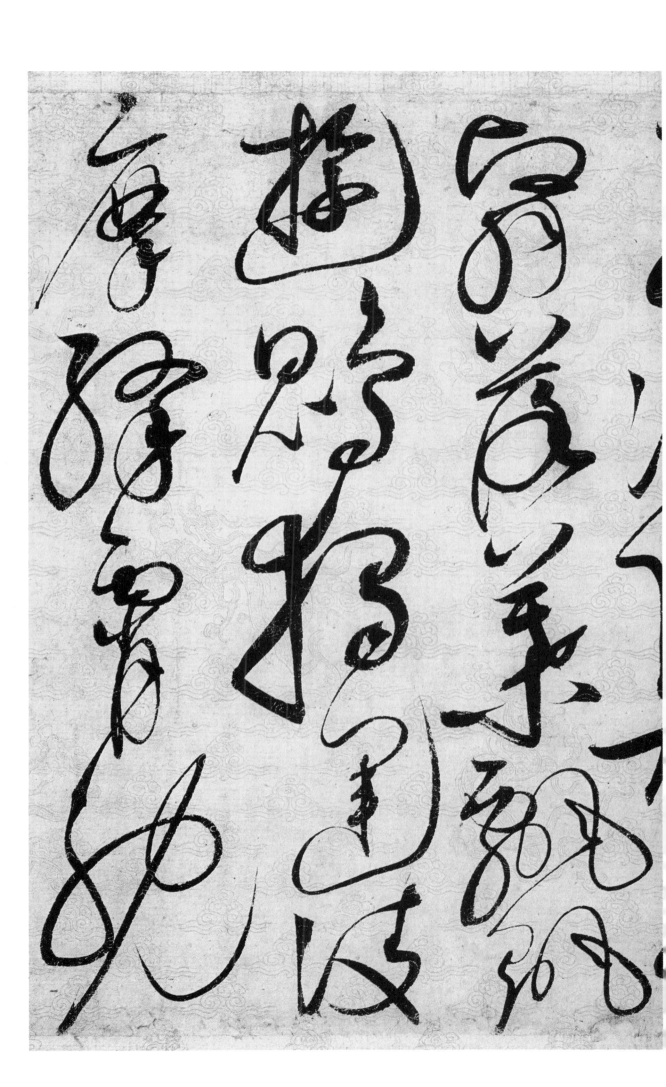

翳落叶飘摇
游鲲独运凌
摩绛霄兊

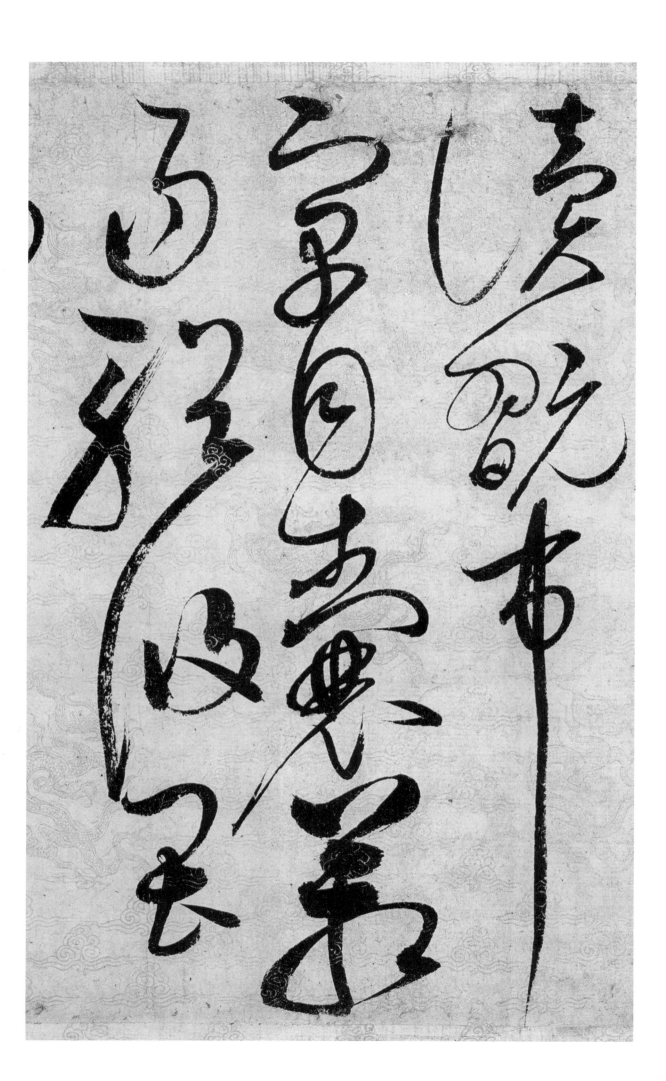

属耳
垣墙具膳
食饭适口充

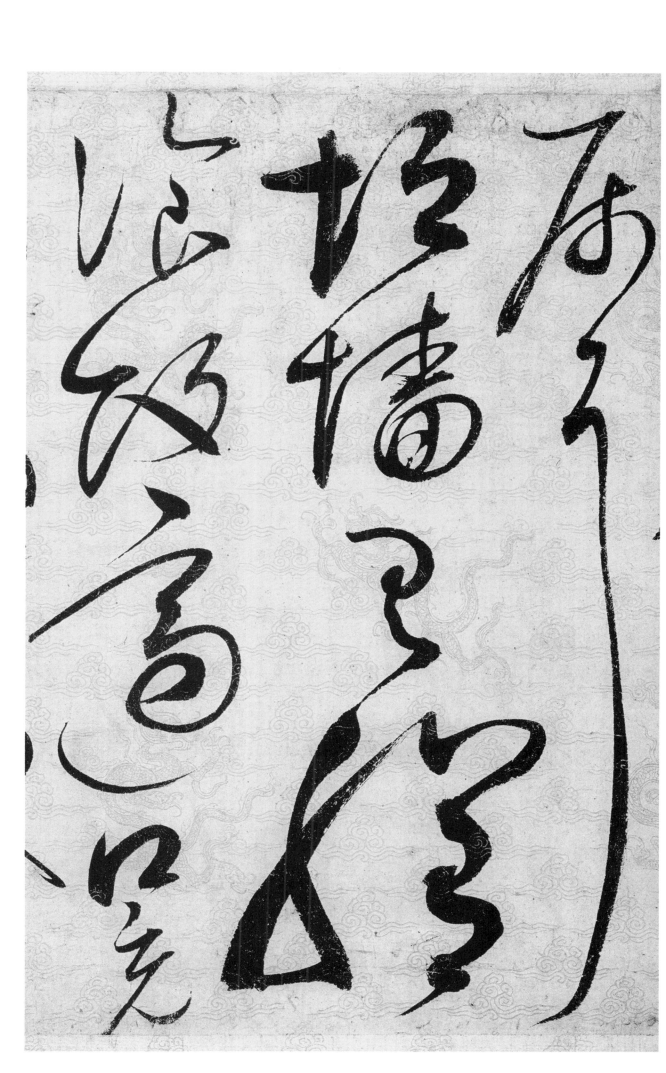

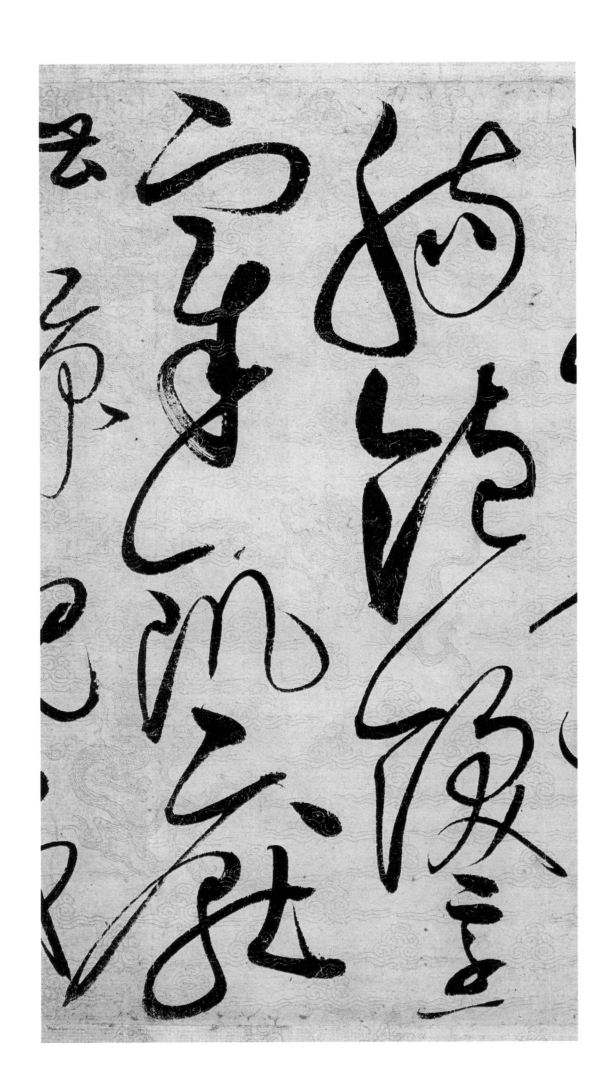

糟糠亲戚
故旧老少

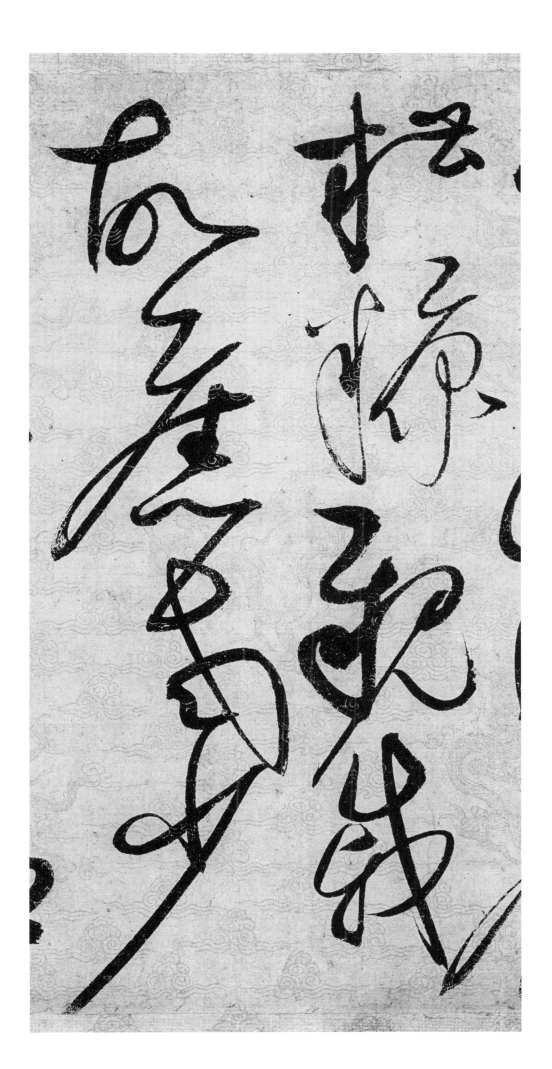

異粮妾御
織紡侍巾

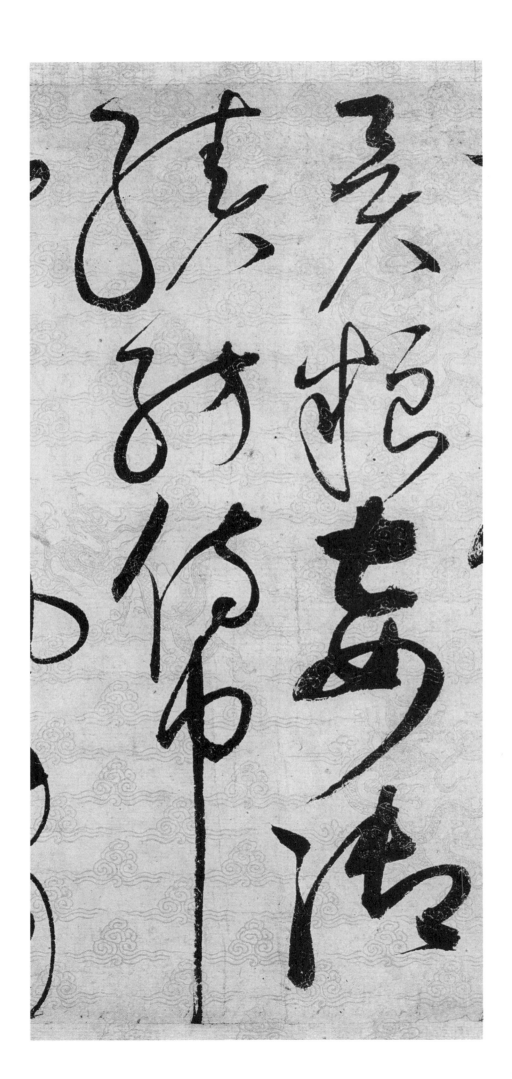

帷房纨扇圆
洁银烛炜

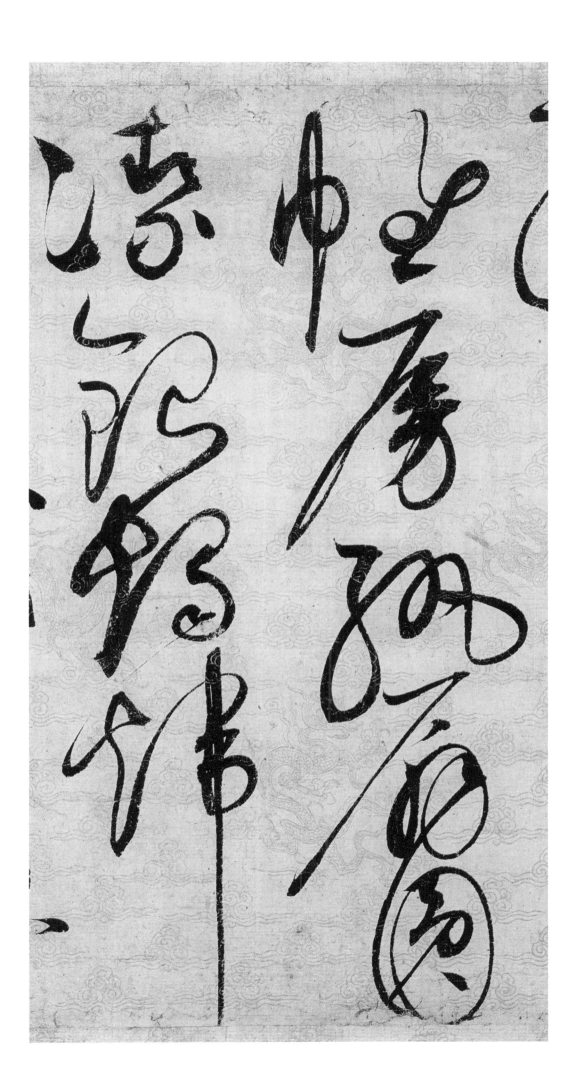

煌昼眠夕寐
蓝笋象床弦

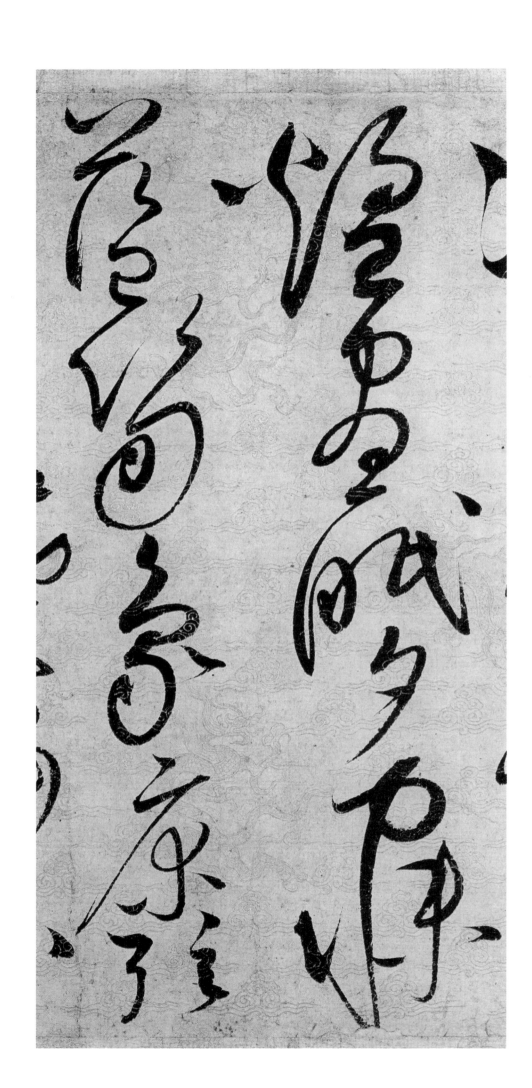

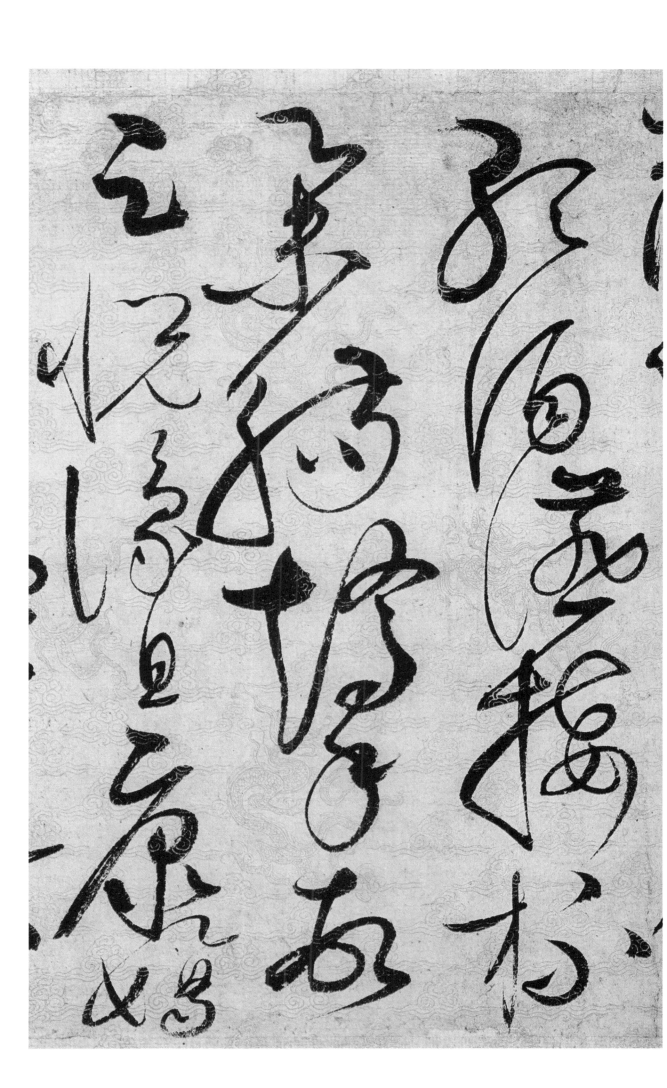

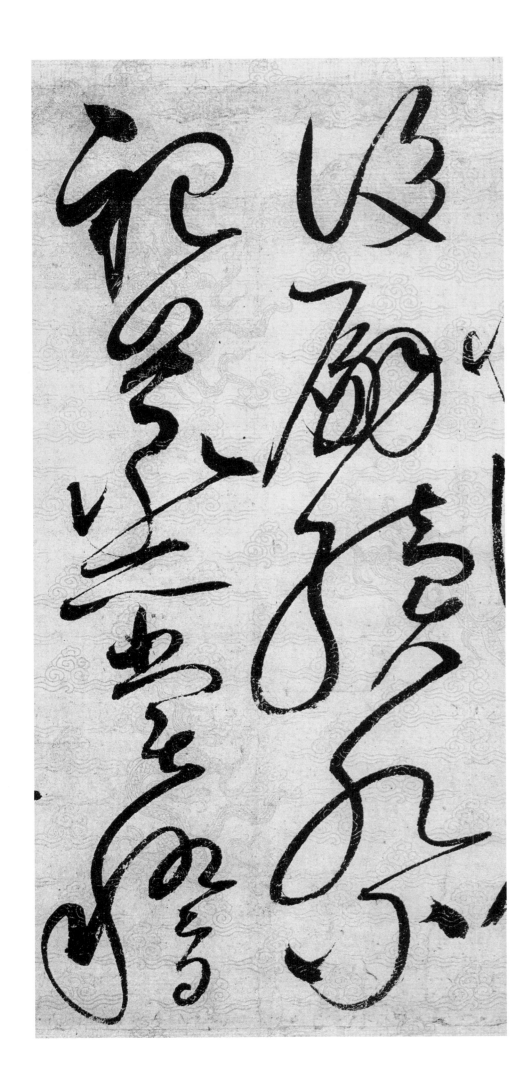

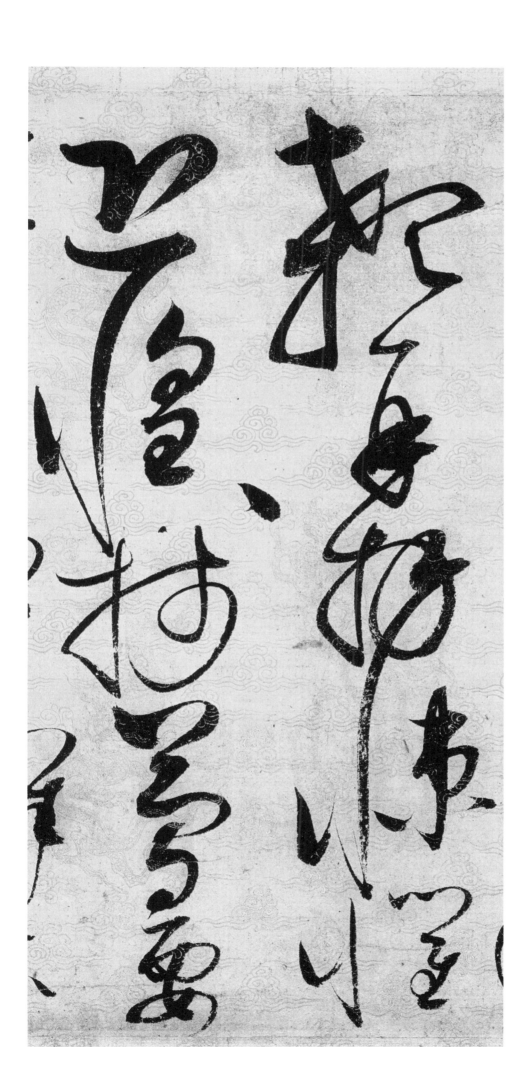

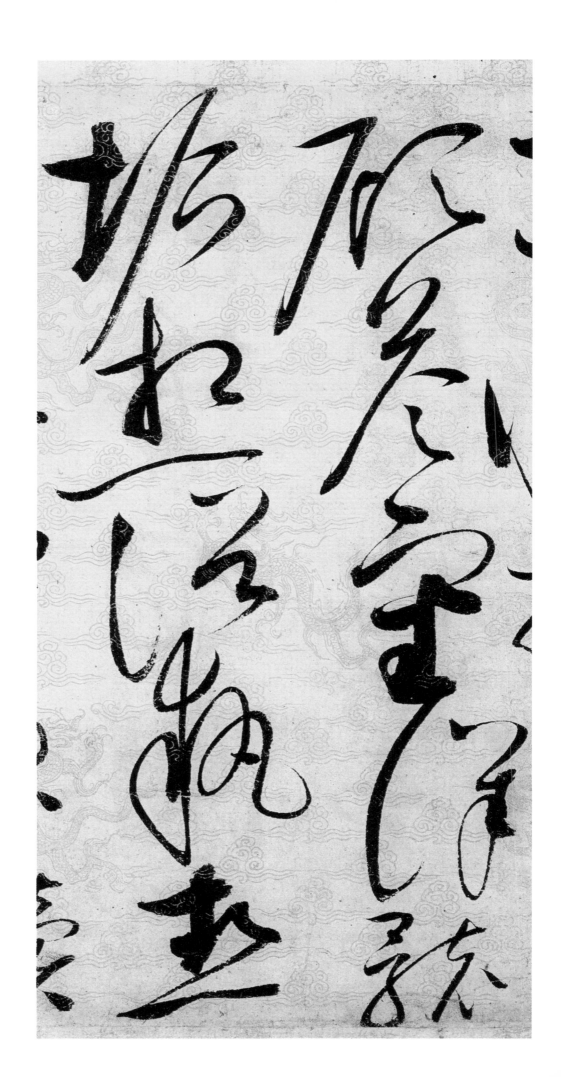

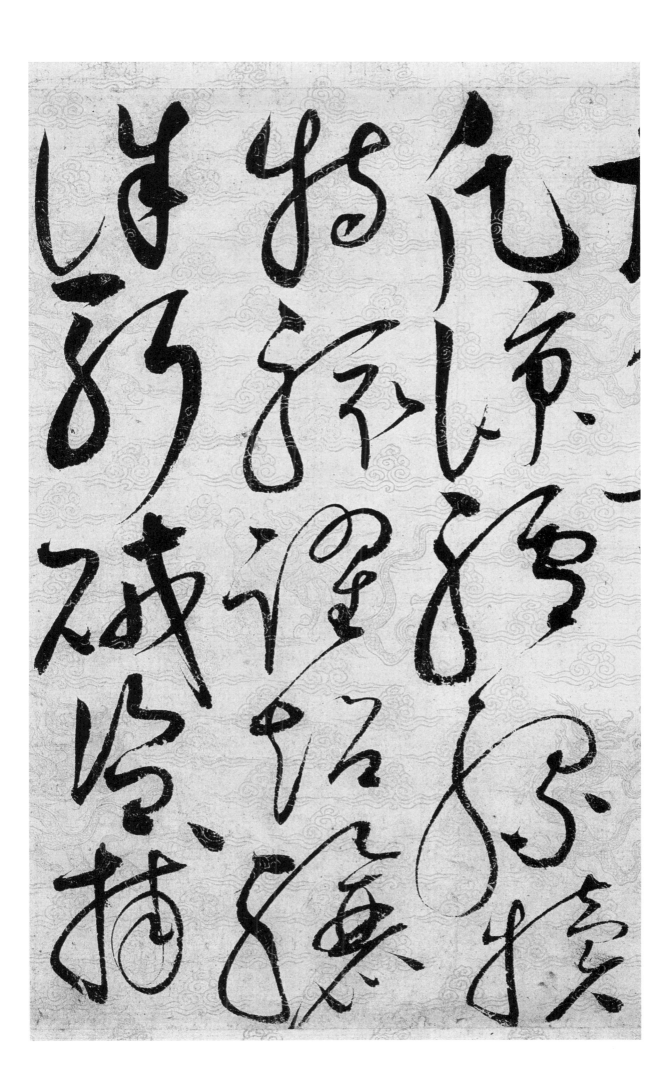

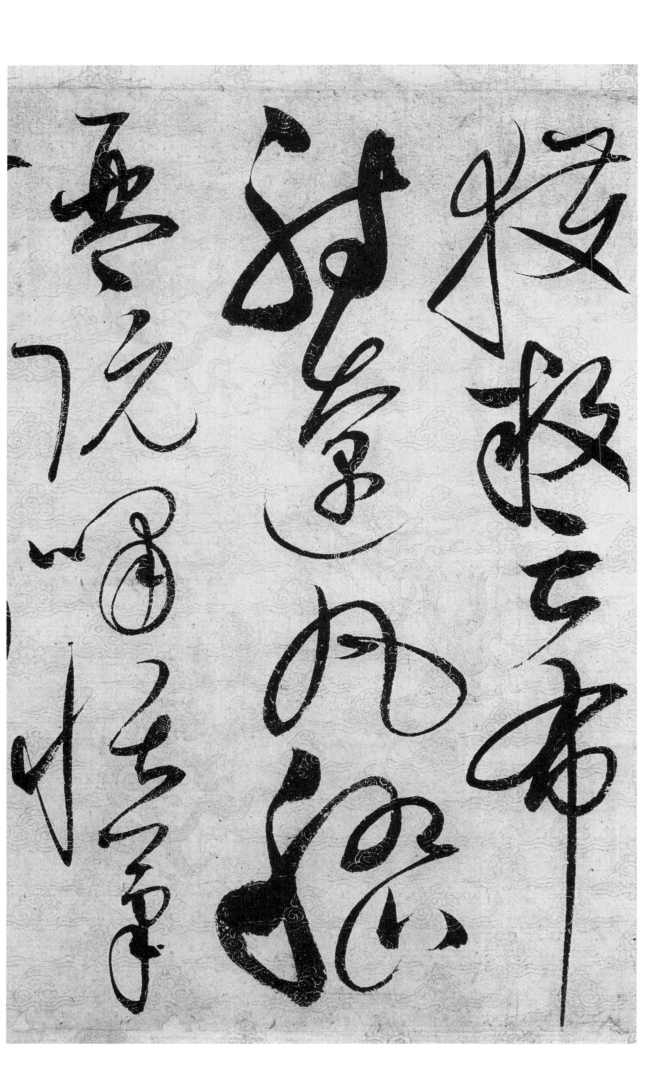

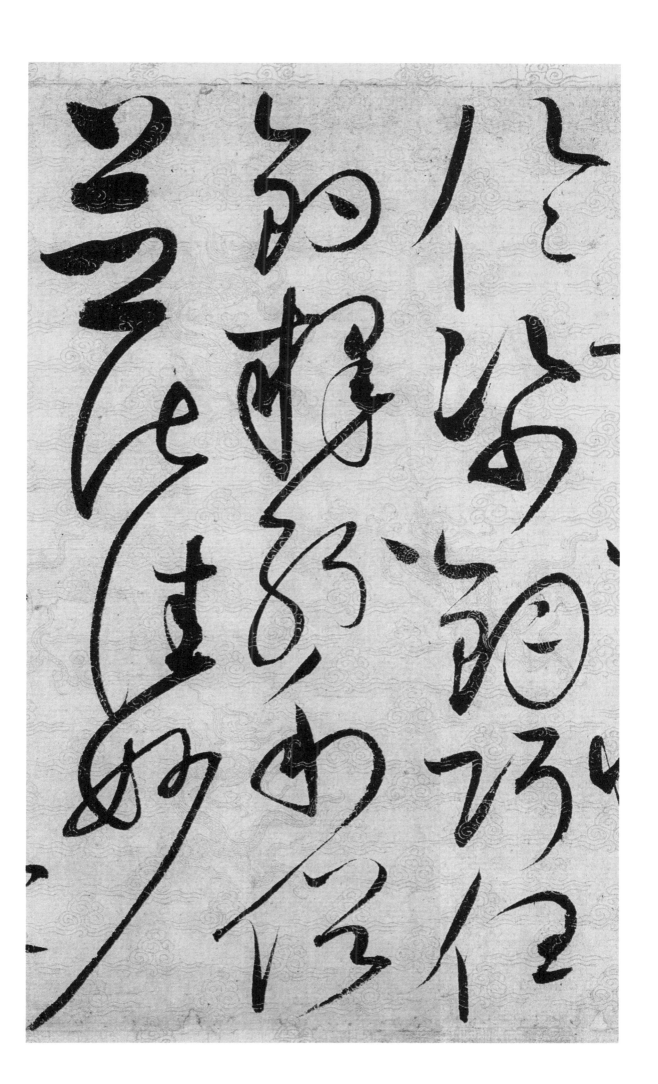

毛施淑姿工顰
研笑年矢每催
羲暉朗曜旋

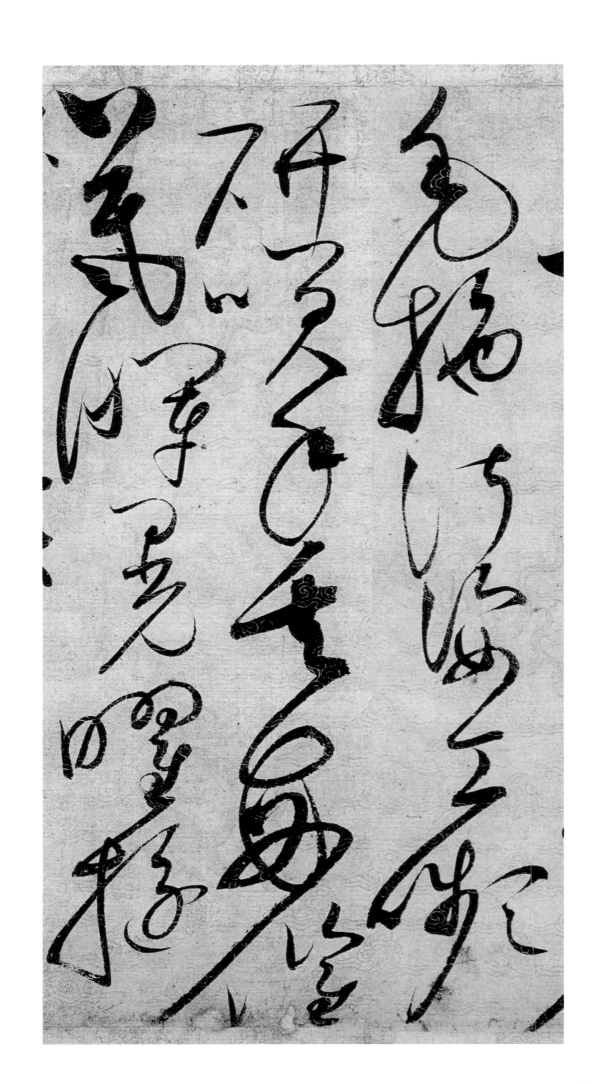

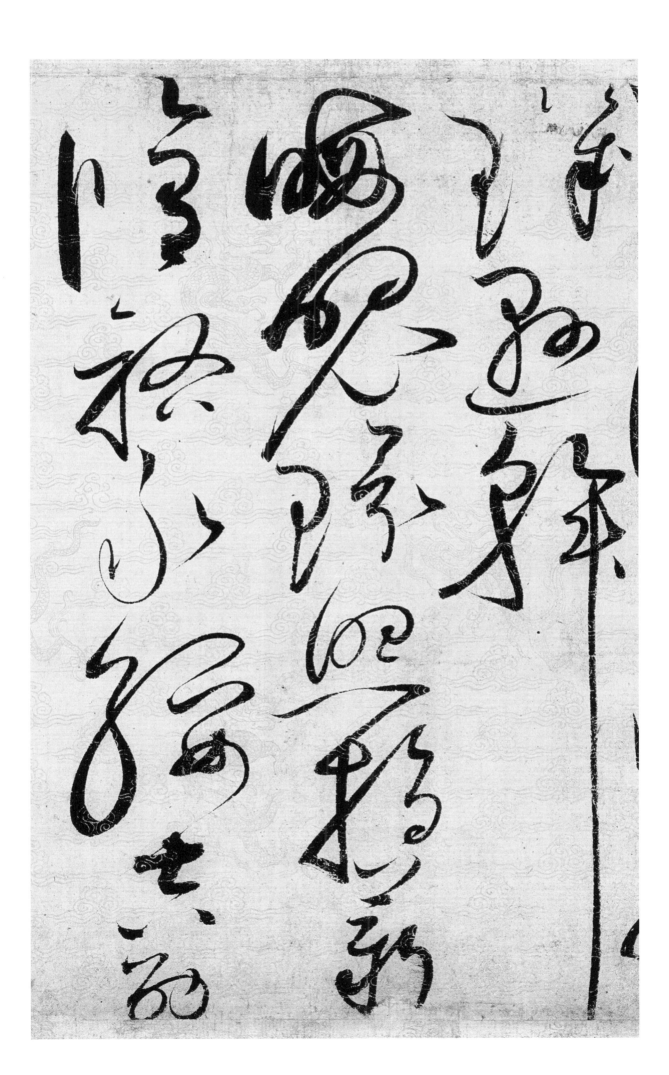

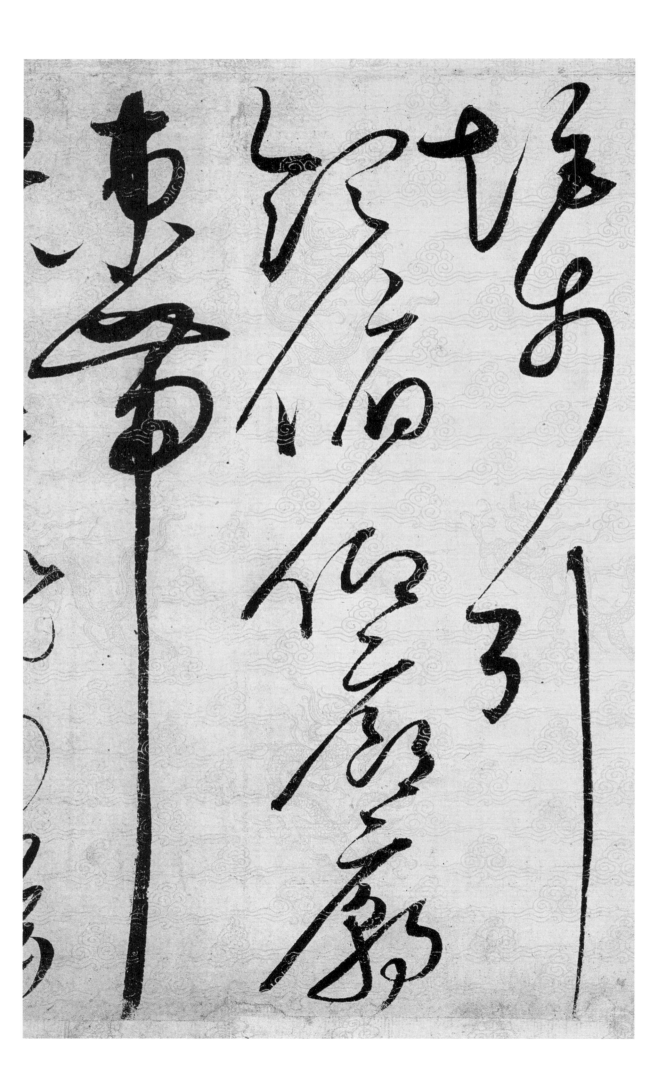

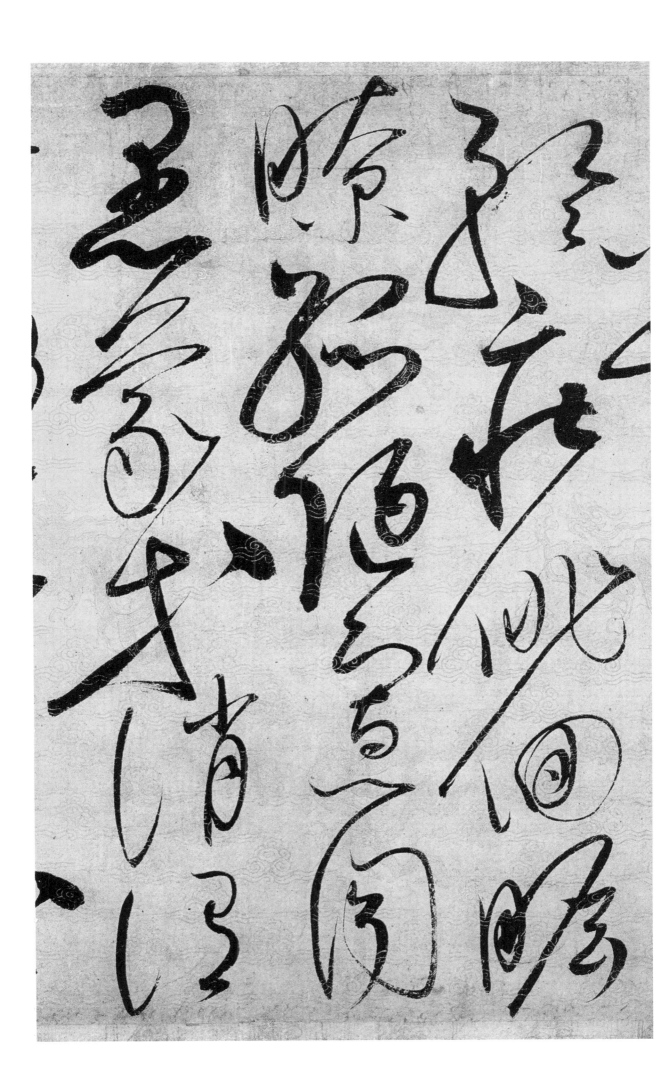

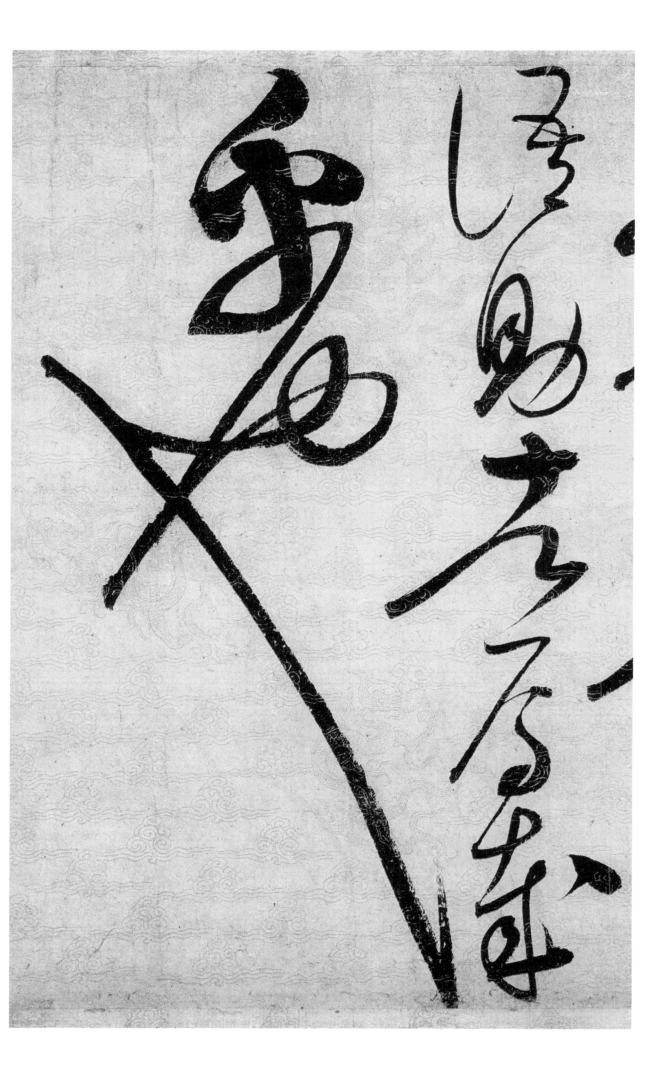

图书在版编目（CIP）数据

赵佶《草书千字文》/ 王学良编著 .—上海 : 上海人民美术
出版社 , 2018.6
　（书法自学与鉴赏丛帖）
　ISBN 978-7-5586-0776-9

　Ⅰ . ①赵… Ⅱ . ①王… Ⅲ . ①草书 – 碑帖 – 中国 – 明代 Ⅳ .
① J292.26

中国版本图书馆 CIP 数据核字 (2018) 第 048833 号

书法自学与鉴赏丛帖

赵佶《草书千字文》

编　　著：王学良
策　　划：黄　淳
责任编辑：黄　淳
技术编辑：史　湧
装帧设计：肖祥德
版式制作：高　婕　蒋卫斌
责任校对：史莉萍
出版发行：上海人民美術出版社
　　　　　（上海市长乐路 672 弄 33 号）
邮　　编：200040　　　电　　话：021-54044520
网　　址：www.shrmms.com
印　　刷：上海盛通时代印刷有限公司
地　　址：上海市金山区金水路 268 号
开　　本：787×1390　　1/16　　4.75 印张
版　　次：2018 年 7 月第 1 版
印　　次：2018 年 7 月第 1 次
书　　号：978-7-5586-0776-9
定　　价：40.00 元